THE DISAPPEARED LOS DESAPARECIDOS

North Dakota Museum of Art

LOS DESA

THE DISA

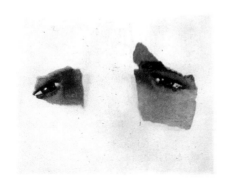

Laurel Reuter

...PARECIDOS
...PPEARED

preface by / prólogo de
Lawrence Weschler

Design / Diseño
Daniela Meda

Editorial Coordination / Coordinación de redacción
Filomena Moscatelli

Editing / Correcciones
Charles Gute
Robert Lewis
Elisabet Lovagnini
Lois Wilde

Translations / Traducciones
Santiago Giraldo
Elizabeth Hampsten
Andrés Echavarría Molletti

Copywriting and Press Office
Gabinete de prensa de Charta
Silvia Palombi Arte&Mostre, Milano

Web Design and Online Promotion
Diseño Web y promociones online
Barbara Bonacina

Photo credits / Créditos fotográficos
Rik Sferra
Greg Vettel
Matthew Wallace
artists in the exhibition / artistas de la exposición

Cover / Cubierta
Cildo Meireles, *Insertions into Ideological Circuits: Coca-Cola Project* / *Inserción en Circuitos Ideológicos: Proyecto Coca-Cola*, 1970

p. 2
Luis Camnitzer, *From the Uruguayan Torture Series* / *De la Serie Tortura uruguaya*, 1983

Edizioni Charta
via della Moscova, 27
20121 Milano
Tel. +39-026598098/026598200
Fax +39-026598577
e-mail: edcharta@tin.it
www.chartaartbooks.it

North Dakota Museum of Art
Grand Forks, ND
58202-7305 USA
Tel. +01-(701)777-4195
Fax +01-(701)777-4425
e-mail: ndmoa@ndmoa.com
www.ndmoa.com

Printed in Italy

The exhibition and catalog were underwritten by
La exposición y el catálogo fueron subvencionados por
Otto Bremer Foundation
Lannan Foundation
The Andy Warhol Foundation
Provost's Office,
University of North Dakota

The Disappeared
Los Desaparecidos
was organized by the
fue organizada por el
North Dakota Museum of Art

Curator / Curadora
Laurel Reuter

The exhibition opened at the
La exposición se inauguró en el

North Dakota Museum of Art
Grand Forks, North Dakota
MARCH / MARZO 29 – JUNE / JUNIO 5, 2005

El Centro Cultural Recoleta
Buenos Aires, Argentina
SEPTEMBER / SEPTIEMBRE 8 – OCTOBER / OCTUBRE 15, 2006

Museo Nacional de Artes Visuales
Montevideo, Uruguay
NOVEMBER / NOVIEMBRE 23, 2006 – JANUARY / ENERO 21, 2007

El Museo del Barrio
New York, NY, USA
FEBRUARY / FEBRERO 22 – JUNE / JUNIO 17, 2007

Museo de Arte de San Marcos
Lima, Perú
JULY / JULIO 15 – SEPTEMBER / SEPTIEMBRE 9, 2007

SITE Santa Fe
In collaboration with / En colaboración con
Center for Contemporary Arts
College of Santa Fe, Documentary Studies Program
Museum of Fine Arts, Museum of New Mexico
Institute of American Indian Arts Museum
Santa Fe Art Institute
Santa Fe, NM, USA
OCTOBER / OCTUBRE 11 – JANUARY / ENERO 20, 2008

Centro Cultural Matucana 100
Santiago de Chile, Chile
MARCH / MARZO 8 – APRIL / ABRIL 30, 2008

The Museum of Modern Art
Bogotá, Colombia
JUNE / JUNIO 1 – AUGUST / AGOSTO 3, 2008

Art Museum of the Americas, OAS
Washington, DC, USA
SEPTEMBER / SEPTIEMBRE 19 – JANUARY / ENERO 11, 2008

University of Wyoming Art Museum
Laramie, WY, USA
MARCH / MARZO 6 – MAY / MAYO 9, 2008

Weisman Museum of Art
Minneapolis, MN, USA
OCTOBER / OCTUBRE 10, 2009 - JANUARY / ENERO 10, 2010

Acknowledgements

Lawrence Weschler, a long-time staff writer for *The New Yorker*, first introduced the subject of the disappeared to many in the United States through his 1987–89 series on Brazil and Uruguay. The "many" included me. Quickly I discovered that the history of Latin America is best known through its poets and novelists. As I began to read my way through this "history" I became dismayed and then ashamed of the role of my own country in that dark time. By the mid-1990s, I began to see visual artists making equally eloquent, direct, and powerful work about the disappeared. Gradually the idea for this exhibition was born.

John Kostishack, Director of the Otto Bremer Foundation in St. Paul, Minnesota, was the first to believe in this work. His foundation provided my initial research money. Pamela Clapp and Ione Backer of the Andy Warhol Foundation shepherded through a grant for more money than I requested. And Lawrence Weschler reappeared in my life, this time as a guide to the Lannan Foundation. With great commitment, Patrick Lannan, his staff, and his board funded the publication of the catalog and underwrote both the United States and the international tour.

Artists led me to other artists. In particular Daniel Ontiveros of Buenos Aires assisted me. His personal art isn't in the exhibition. Instead, like a dozen others, he submerged himself into the collaborative installation *Identity* while taking me to dinner and introducing me to everyone I needed to know. Juan Manuel Echavarría served a similar role in Colombia as did Luis Camnitzer in New York.

Robert Lewis, my long-time editor, gave his usual wise counsel, Lois Wilde worked as our copy editor, Elizabeth Hampsten and Santiago Giraldo translated, and the wonderful staff of the North Dakota Museum of Art made the exhibition a reality. Sanny Ryan and Jean Holland, with their ongoing financial support of the Museum, provided peace of mind. And finally, Matthew Wallace and Shana Wiley gave comfort and counsel throughout the endless work. I am so grateful.

Agradecimientos

Lawrence Weschler, uno de los escritores de planta de la revista The New Yorker, fue quien primero introdujo en el tema de los desaparecidos a muchas personas en los Estados Unidos a través de su serie de artículos publicados en 1987-89 sobre Brasil y Uruguay. Entre los "muchos" estaba yo. Rápidamente descubrí que la historia Latinoamericana se aprende mejor a través de sus poetas y novelistas. A medida que leía sobre esta "historia" me sentí decepcionada y luego avergonzada sobre el papel que jugó mi país en esos tiempos oscuros. Para mediados de la década del '90 empecé a observar cómo los artistas visuales estaban creando obras elocuentes, poderosas y directas sobre los desaparecidos. De manera gradual, la idea de crear esta exposición se fue desarrollando.

John Kostishack, Director de la Otto Bremer Foundation en St. Paul, Minnesota fue el primero en creer en esta exposición. Su fundación accedió a darme los fondos necesarios para mi investigación inicial. Pamela Clapp e Ione Backer, ambos de la Andy Warhol Foundation se encargaron de otorgarme una beca por más dinero del que yo había presupuestado. Lawrence Weschler reapareció en mi vida, esta vez como consultor de la Lannan Foundation. Con un alto grado de compromiso, Patrick Lannan, su equipo de trabajo y su junta directiva nos apoyaron con el dinero necesario para publicar este catálogo y cubrir los gastos necesarios de la exposición itinerante en los Estados Unidos y fuera del país.

Los artistas me llevaron a otros artistas. Daniel Ontiveros de Buenos Aires fue de especial ayuda para mí. Su propia obra no está presente en esta exposición. En cambio, al igual que los otros doce artistas, se sumergió en la creación de la instalación colectiva *Identidad* mientras que me sacaba a cenar y me presentaba a todas aquellas personas que yo debía conocer. Juan Manuel Echavarría jugó un papel similar en Colombia, al igual que Luis Camnitzer en Nueva York.

Robert Lewis, mi editor desde hace ya un buen tiempo, como es usual me ofreció sus sabios consejos. Elizabeth Hampsetn y Santiago Giraldo hicieron las traducciones, y mi maravilloso equipo de trabajo en el North Dakota Museum of Modern Art hizo posible que la exposición fuera una realidad. Sanny Ryan y Jean Holland, mediante su continuo apoyo financiero al museo nos han dado tranquilidad. Y finalmente, Matthew Wallace y Shana Wiley me aconsejaron y ayudaron a lo largo de todo el proceso. Estoy muy agradecida a todos.

Contents / Índice

Preface
Lawrence Weschler

Author Lawrence Weschler
is Director of the New York
Institute for the
Humanities at New York
University and
Artistic Director of the
Chicago Humanities
Festival. A long-time staff
writer for *The New Yorker*,
his 1987-89 series on
Brazil and Uruguay first
introduced the subject of
the disappeared to many in
the United States. In 1990
these essays were
collected in the book
*A Miracle, A Universe:
Settling Accounts with
Torturers*.

When she showed me her photograph,
she said,
this is my daughter,
she still hasn't come home
She hasn't come home in ten years.
But this is her photograph.
Isn't it true that she's very pretty?
She's a philosophy student
and here she is when she was
fourteen years old
and she had her first communion
starched and sacred.
This is my daughter
she's so pretty
I talk to her every day
she no longer comes home late, and this is why I reproach her
much less
but I love her so much.
This is my daughter
every night I say goodbye to her
I kiss her
and it's hard for me not to cry
even though I know that she will not come
home late
because as you know, she has not come
home for years.
I love this photo very much
I look at it every day
it seems that only yesterday
she was a little feathered angel in my arms
and here she looks like a young lady,
a philosophy student
but, isn't it true that she's so pretty,
that she has an angel's face
that it almost seems as if she were alive?

That from the Chilean poet Marjorie Agosin, in a poem entitled "Buenos Aires." As I write, the citizens of Buenos Aires are marking the thirtieth anniversary of the launch of Argentina's devastating Dirty War that would presently come to see the disappearance of over 30,000 of the country's citizens—the term "disappearance" being both a euphemism and as such an evasion (for these people didn't just disappear, they *were* disappeared, they were *made* to disappear) and also a cannily accurate description of their fate as seen from the point of view of their surviving friends and

relatives: suddenly, horrifically, unaccountably (and this last was key), these dear people had just vanished without a trace and were no more. (The thirtieth anniversary of the launch of such campaigns of repression elsewhere in Latin America—Guatemala, Brazil, Uruguay, Chile, and so forth—is already several years past.)

It was a diabolically effective tactic. If, as has sometimes been noted, repression is the effort by the Forces That Be to take people who had started behaving like subjects (instead of the abject objects into which role history had theretofore long relegated them), to take such people and turn them back into good little mute and neutered objects once again, one could hardly have come up with a better one. For the regime was simultaneously able to eliminate some of its most vividly effective opponents, to discombobulate the wider opposition as such (sending friends, relatives, and coworkers who might otherwise be working to overthrow the regime into ever more desperate and futile and isolating efforts at search and rescue), to demoralize the wider society through the whiff of terror such disconcerting tactics evinced—and all the while being able to deny that it had been doing anything of the sort. These people, after all, had just "disappeared"—how was the regime supposed to know what had happened to them?

As the years passed and one by one the regimes encountered other sorts of difficulty (military defeat, financial debacle, institutional disarray) and began ever so gingerly exiting the scene, they invariably took care to lavish amnesties upon themselves, further shielding their officers from prosecution for any of the depredations they in any case steadfastly denied ever having been party to. And by and large, with certain exceptions, such retrospective amnesties held, and kept on holding, till the point where the statute of limitations kicked in, further shielding any wrongdoers.

A sort of civic normalcy began to take hold, albeit a peculiarly riddled one. For as the great Polish poet Zbigniew Herbert had once parsed things, in his poem "Mr. Cogito on the Need for Precision,"

> and yet in these matters
> accuracy is essential
> we must not be wrong
> even by a single one
>
> we are despite everything
> the guardians of our brothers
>
> ignorance about those who have disappeared
> undermines the reality of the world

And a democracy could be many things—could countenance all sorts of special arrangements to secure the cooperation of its various contending interests—but at very least it would seem that it needs to be grounded in reality, a reality not continuously undercut by any willed (albeit enforced) ignorance (or amnesiac amnesty) as to the fate of those disappeared.

And yet here is where things began to get interesting, where the tactic of disappearing people doubled back on some of its progenitors. For legally speaking, while torture and mayhem and maybe even manslaughter and murder could be subject to a retrospective amnesty or a statute of limitations, disappearance was different. Disappearance was an ongoing crime: its victims were *still* disappeared and hence as subject to legal recourse today long after that amnesty as they ever had been. Or so one judiciary after another began to hazard. And at long last accountability of a sort began to seem possible....

Still, this legal sort of accountability—this systematic holding of malefactors to account in a court of law—only addressed a part of the putrefying legacy of the era

of disappearances (and even that, fitfully and sporadically at best). The culture of these countries as a whole had also been undermined and laid waste by those campaigns, and in this sense it was going to be up to others besides lawyers and judges to begin the labor of reclamation: up to artists and playwrights and novelists and filmmakers.

And that is where this remarkable show comes in—an exhibition (improbably) gathered up and undertaken by a little museum in just about the most northern reaches of a distant (if heavily implicated, albeit resolutely oblivious) United States, surveying some of the most powerful and unsettling efforts by Latin American artists to come to terms with the toxic legacy of those terrible years.

The catalog that follows, like the exhibition that it documents, largely speaks for itself, and tremendously eloquently at that (kudos, brimmingly grateful kudos, to Laurel Reuter and her entire team at the North Dakota Museum of Art, and of course to all of the artists they were able to enlist in their survey).

I would just call attention to certain abiding themes that recur from one artist and country to another and throughout the show. The power, for starters, of brute facticity (of *this* bicycle, *that* x-rayed jaw) in the labor of reclamation. And likewise the force of names—specific names, carefully compiled and respectfully nested. And likewise, and somehow especially evocatively, the power of faces.

In a luminous little essay on "The Face," Jean-Paul Sartre once noted how the face "creates its own time within universal time.... Against [that] stagnant background, the time of living bodies stands out because it is oriented.... In the midst of these stalactites hanging in the present, the face, alert and inquisitive, is always ahead of the look I direct toward it.... A bit of the future has now entered the room: a mist of futurity surrounds the face: its future." The face, Sartre goes on to insist, "is not merely the upper part of the body.... It is corporeal yet different from belly or thigh: what it has in addition is its voracity; it is pierced with greedy holes." The greediest, the most ravenous of those holes, of course, being the eyes. For "now the two spheres are turning in their orbits: now the eyes are becoming a look." Sartre goes on to conclude how "If we call transcendence the ability of the mind to pass beyond itself and all other things as well, to escape from itself that it may lose itself elsewhere; then to be a visible transcendence is the meaning of a face."

But look at what is going on *here*. For time and again in this show (as with the photo in Marjorie Agosin's poem), we are being confronted with a squandered and truncated gaze, a forward-looking, future-tending gaze that has nevertheless been interrupted, cut short, cruelly severed. We, of course, here and now (for the time being, as it were), are forced to embody the future toward which that gaze was directed, but it becomes up to us to reach out, to gaze back, to fulfill and redeem that haunted gaze.

The redemption involved, however, is of a complicated sort. In the immediate wake of the Second World War, in an essay entitled "La guerre a eu lieu" (translated as "The War has Taken Place," though the title might more accurately and tellingly have been rendered "The War has *had* a Place"), the French philosopher Maurice Merleau-Ponty noted how:

> We have learned history, and we claim that it must not be forgotten. But are we here not the dupes of our emotions? If ten years hence, we reread these pages and so many others, what will we think of them? We do not want this year of 1945 to become just another year among many. A man who has lost his son or a woman he loved does not want to live beyond that loss. He leaves the house in the state it was in. The familiar objects upon the table, the clothes in the closet mark an empty place in the world.... The day will come, however, when the meaning of these will change: once...they were wearable, and now they are out of style and shabby. To keep them any longer would not be to make the dead person live on; quite the opposite, they date his death all the more cruelly.

And I'm likewise reminded of a luminous parable of W.S. Merwin's, his prose poem "Unchopping a Tree," which begins, ever so self-evidently, "Start with the leaves,"—continuing—"the small twigs, and the nests that have been shaken, ripped or broken off by the fall; these must be gathered and attached once again to their respective places." And it goes on like that ("It is not arduous work, unless major limbs have been smashed or mutilated.... It goes without saying that if the tree was hollow in whole or in part, and contained old nests of birds or mammal or insect...the contents will have to be repaired where necessary, and reassembled, insofar as possible, in their original order, including the shells of nuts already opened"). And so forth for paragraph after hallucinogenic paragraph: every single leaf is reattached, every single branch; tackle and scaffolding are hauled in so as to facilitate the final reattachment of the reconstituted bore to its stump, at which point the tackle and scaffolding start getting pulled away:

Finally the moment arrives when the last sustaining piece is removed and the tree stands again on its own. It is as though its weight for a moment stood on your heart. You listen for a thud of settlement, a warning creak deep in the intricate joinery. You cannot believe it will hold. How like something dreamed it is, standing there all by itself. How long will it stand there now? The first breeze that touches its dead leaves all seems to flow into your mouth. You are afraid the motion of the clouds will be enough to push it over. What more can you do? What more can you do?

But there is nothing more you can do.
Others are waiting.
Everything is going to have to be put back.

Everything put back indeed. But surely the point is the leaves in question are dead and will never again not be dead, the clothes in the closet out of style and shabby, the angel's face in Agosin's poem just that, and only *seemingly* alive.

The challenge in these societies is to find a way of reclaiming the dead and honoring their presence in a manner that nonetheless still allows room for, indeed *creates* room for the living. It is a challenge that, time and again, the artists in this show and the curator who brought them together, appear to meet and master.

Prólogo
Lawrence Weschler

El autor Lawrence Weschler es Director del New York Institute for the Humanities en la New York University y Director Artístico del Chicago Humanities Festival. Un escritor de largo plazo del *New Yorker*, sus artículos de 1989 sobre Brasil y Uruguay introdujeron por primera vez el tema de los desaparecidos para muchos en los Estados Unidos. En 1990 fueron reunidos en el libro *A Miracle, A Universe: Settling Accounts with Torturers.*

Cuando me eñeñó su fotografía
me dijo
ésta es mi hija
aún no llega a casa
hace diez años que no llega
pero ésta es su fotografía
¿Es muy linda no es cierto?
es una estudiante de filosofía
y aquí está cuando tenía
catorce años
e hizo su primera
comunión
almidonada, sagrada.
ésta es mi hija
es tan bella
todos los días converso con ella
ya nunca llega tarde a casa, yo por eso la reprocho
mucho menos
pero la quiero tantísimo
ésta es mi hija
todas las noches me despido de ella
la beso
y me cuesta no llorar
aunque sé que no llegará
tarde a casa
porque tú sabes, hace años que
no regresa a casa
yo quiero mucho a esta foto
la miro todos los días
me parece ayer cuando
era un angelito de plumas en mis manos
y aquí está toda hecha una dama
una estudiante de filosofía
una desaparecida
pero no es cierto que es tan linda
que tiene un rostro de ángel
que parece que estuviera viva?

Esto es de la poetisa chilena Marjorie Agosin en su poema titulado "Buenos Aires." Mientras escribo, los ciudadanos de Buenos Aires conmemoran el trigésimo aniversario del comienzo de la Guerra Sucia en Argentina que llevaría a la desaparición de más de 30.000 de sus ciudadanos. El término "desaparición" es a la vez un eufemismo, y por ende una evasión (ya que estas personas no desaparecieron, *fue-*

ron desparecidas, las *hicieron* desparecer, y una aguda y precisa descripción de su suerte desde el punto de vista de los amigos y parientes que sobrevivieron: de manera súbita, horrenda y sin explicación (y esto último es crucial), estos seres queridos se esfumaron sin dejar rastro para nunca más ser vistos. (El trigésimo aniversario del comienzo de tales campañas de represión en otras partes de Latinoamérica-en Guatemala, Brasil, Uruguay, Chile y demás-ya tiene varios años de haber pasado.)

Fue una táctica diabólicamente efectiva. Si, como algunos han anotado, la represión es un esfuerzo por parte de Aquellos que Están en el Poder de tomar a las personas que han comenzado a comportarse como sujetos (dejando de ser los miserables objetos a los que la historia hacia tiempo ya los había relegado), y convertirlos otra vez en unos buenos objetos mudos y neutros, es difícil pensar en una mejor estrategia. De esta forma, el régimen pudo eliminar de manera simultánea a algunos de sus oponentes más efectivos, desequilibrar una más amplia oposición (causando que amigos, parientes y colegas que de otra forma estarían trabajando para derrocar el régimen se lanzaran en pos de esfuerzo fútiles y aislados de búsqueda y rescate), desmoralizar a la sociedad en general a través del tufillo de terror que generaban estas tácticas-y todo el tiempo poder negar que estuviesen haciendo algo así. Después de todo, estas personas simplemente habían "desaparecido"-¿acaso el régimen debía saber que era lo que les había sucedido?

Con el paso de los años, cada uno de los regímenes se encontró con todo tipo de dificultades (la derrota militar, desastres financieros, el desarreglo institucional) e inició su retiró cuidadoso de la escena política. De manera invariable, se obsequiaron a sí mismos amnistías, protegiendo aún más a sus oficiales de ser enjuiciados por cualquiera de las atrocidades en las que ellos en todo caso constantemente negaban su participación. Y en general, esas amnistías retroactivas, con algunas excepciones, fueron efectivas, y lo siguieron siendo hasta el momento en que entró en vigor el estatuto de limitaciones, el cual protegió aún más a los malhechores.

Una suerte de normalidad civil comenzó a afianzarse, aun cuando fuese un tanto extraña. Ya que como el gran poeta polaco Zbigniew Herbert alguna vez detalló en su poema "Mr. Cogito on the Need for Precision" (Mr. Cogito explica la Necesidad de la Precisión),

y sin embargo en estos asuntos
la precisión es esencial
no debemos errar
ni siquiera en uno

somos, a pesar de todo
los guardianes de nuestros hermanos

la ignorancia sobre aquellos que han desaparecido
socava la realidad del mundo

Ya que una democracia podía ser muchas cosas-podía incluso soportar todo tipo de arreglos especiales que asegurasen la cooperación entre los distintos intereses en conflicto-pero como mínimo parecería como si debiera estar anclada en la realidad, una realidad que continuamente era minada por una ignorancia (o amnistía amnésica) aquiescente (si bien forzada) en cuanto al destino de aquellos que habían desaparecido.

Y sin embargo, aquí es donde las cosas empiezan a ponerse interesantes, donde la táctica de desaparecer a las personas se les devolvió a sus progenitores. Ya que en términos legales, mientras que la tortura y el desorden, e incluso el homicidio y las ejecuciones podían tener amnistías retroactivas o un estatuto de

limitaciones, la desaparición era diferente. La desaparición era un crimen que continuaba: sus víctimas *todavía* estaban desaparecidas, y por lo tanto hoy día aún tenían derecho a una legítima defensa, incluso a pesar de la amnistía concedida. O por lo menos eso se atrevió a pensar más de un juez. Y después de tanto tiempo, pareció como sí fuera posible encausar a algunos de los responsables...

En todo caso, este tipo de responsabilidad legal-el enjuiciar sistemáticamente a los malhechores en una corte-sólo se encargaba de una parte del legado putrefacto de la era de las desapariciones (y aún así lo hacía de manera irregular y esporádica en el mejor de los casos). La cultura de estos países también había sido socavada y arrasada por estas campañas, y en este sentido se convirtió en tarea de otros, aparte de los abogados y jueces, iniciar el proceso de reclamación: debieron ser los artistas, guionistas, novelistas y directores de cine.

Y aquí es donde entra en escena esta importante exposición- una exposición (improbablemente) ensamblada y preparada por un pequeño museo ubicado en lo que quizás es la parte más septentrional del distante (si bien seriamente implicado, aunque resueltamente ignorante) Estados Unidos, que recoge algunos de los esfuerzos más poderosos y perturbadores por parte de artistas Latinoamericanos intentando comprender aquel legado tóxico de esos terribles años.

Al igual que la exposición que documenta, el catálogo que sigue a continuación habla por sí sólo, y lo hace de manera tremendamente elocuente (felicitaciones, felicitaciones llenas de agradecimiento a Laurel Reuter y todo su equipo del North Dakota Museum of Art, y pues claro, a todos los artistas que participaron en la exposición).

Sólo quiero llamar la atención sobre ciertos temas comunes que se repiten entre los artistas y países, y a lo largo de la exposición. Podemos empezar por el poder de los hechos en bruto (de *esa* bicicleta, de *aquella* mandíbula vista en la placa de rayos X) en el trabajo de reclamación. Y de igual manera, el poder de los nombre-de los nombres específicos cuidadosamente recopilados y organizados. Y de manera similar, pero especialmente evocador, el poder de los rostros.

En un pequeño y luminoso ensayo sobre "El Rostro," Jean-Paul Sartre alguna vez anotó como el rostro "crea su propio tiempo al interior del tiempo universal...Contra ese trasfondo inerte, se destaca el tiempo de los cuerpos vivos porque está orientado...En medio de estas estalactitas que cuelgan sobre el presente, el rostro, alerta e inquisitivo, siempre se encuentra al frente de la mirada que dirijo hacia él...Un pedazo del futuro entra ahora a la habitación: una bruma de lo venidero rodea el rostro: su futuro." El rostro, insiste Sartre, "no es sólo la parte superior del cuerpo...es corporal y sin embargo distinta al vientre o el muslo: lo que tiene demás es su voracidad; está perforado por agujeros codiciosos." Los agujeros más codiciosos y voraces, pues claro, son los ojos. Ya que "ahora esas dos esferas dan vuelta en sus órbitas; ahora los ojos se vuelven una mirada." Sartre concluye que "Si llamamos trascendencia a la habilidad que tiene la mente de moverse más allá de sí misma y también de todas las otras cosas, de escaparse así misma para así poder perderse en otras partes; entonces el ser una trascendencia visible es el significado que tiene un rostro."

Pero miremos lo que está ocurriendo *aquí*. Ya que una y otra vez en ésta exposición (como en la fotografía que acompaña el poema de Marjorie Agosín), nos vemos confrontados con una mirada perdida y truncada, una mirada hacia delante, que tiende hacia el futuro pero que, sin embargo, ha sido interrumpida, cortada, cruelmente seccionada. Nosotros, claro está, en el aquí y el ahora (por el momento al menos), nos vemos forzados a incorporar ese futuro hacia el que se dirige esa mirada, pero se nos acerca para extenderse, para mirar atrás, completar y redimir esa mirada perturbada.

Sin embargo, la redención que implica es un tanto complicada. Inmediatamente después de la Segunda Guerra Mundial, el filósofo francés

Maurice Merleau-Ponty anotaba en su ensayo titulado "La guerre a eu lieu" (traducido al inglés como "The War has Taken Place", o sea, "La Guerra ha Tenido Lugar", aunque para ser más preciso y expresivo el título podría haber sido traducido como "La Guerra ha Tenido un Lugar") que:

Hemos aprendido de la historia y decimos que no debe ser olvidada. ¿Pero acaso aquí no hemos sido engañados por nuestras emociones? ¿Si en diez años releemos estas páginas y tantas otras, que pensaremos de ellas? No queremos que este año de 1945 se vuelva simplemente un año entre muchos mas. Un hombre que ha perdido a su hijo o a su mujer que amaba no quiere vivir más allá de su pérdida. Deja su casa en el estado en el que estaba. Los objetos familiares sobre la mesa, la ropa en el armario, marcan ese espacio vacío en el mundo...El día llegará, sin embargo, en que el significado de éstos cambiará: alguna vez...se podía usar, pero ahora está pasada de moda y desgastada. El conservarlos por más tiempo no sería hacer que ésta persona siguiera viviendo; sería en realidad lo opuesto, marcaría la fecha de su muerte de una forma aún más cruel.

Lo que también hace que recuerde una parábola luminosa de W.S. Merwin en su poema en prosa "Unchopping a Tree" (Descortando un Árbol), que comienza de una manera tan evidente, así, "Comience por las hojas,"-y continúa-"las ramas pequeñas y los nidos que han sido tumbados, arrancados, o rotos por la caída; deben ser recogidos y puestos todos de nuevo en sus respectivos sitios." Y se alarga así ("No es un trabajo arduo, al menos que algunas de las ramas grandes hayan sido destrozadas o mutiladas....es claro que si el árbol estaba total o parcialmente hueco y contenía los nidos viejos de pájaros, mamíferos o insectos...su contenido deberá ser reparado en donde sea necesario, y rearmado, en la medida en que sea posible, en su orden original, incluyendo las cáscaras de las nueces que ya hayan sido abiertas.") Sigue de esta manera, párrafo tras párrafo alucinógeno: cada hoja ha sido adherida de nuevo, cada rama; se traen poleas y andamios para facilitar la fijación del tronco reconstituido al tocón, momento en el cual se comienzan a retirar las poleas y andamios.

Finalmente, llega el momento en el cual se retira el último puntal y el árbol de nuevo está de pié por sí sólo. Por un instante, es como si todo el peso reposara sobre tu corazón. Tratas de escuchar el golpe del asentamiento final, el crujido de aviso que viene de lo profundo de la compleja armazón. No puedes creer que vaya a aguantar. Se parece tanto a algo soñado, de pié, ahí por sí solo. ¿Por cuanto tiempo estará ahí? La primera brisa que toca sus hojas muertas parece fluir hacia tu boca. Da miedo que el movimiento de las nubes vaya a ser suficiente para derribarlo. ¿Qué más puedes hacer? ¿Qué más puedes hacer?

Pero no hay nada más que puedas hacer.
Otros están esperando.
Habrá que poner todo de nuevo en su sitio.

En verdad habrá que poner todo en su sitio. En todo caso, el punto es que las hojas están muertas y nunca más van a no estar muertas, la ropa en el armario pasada de moda y desgastada, la cara del ángel en el poema de Agosín será apenas eso, y solo *parecerá* como si estuvieran vivos.

En estas sociedades, el reto es encontrar una forma de reclamar a sus muertos y honrar su presencia en una forma que admita un espacio, es más, que *cree* un espacio para los vivos. Es un reto que una y otra vez, los artistas en esta exposición y la curadora que los reunió parecen enfrentar y vencer.

Antonio Frasconi
The Disappeared / Los Desaparecidos, 1988
woodcut / xilografía
41.5 x 29.5 in.

Los desaparecidos IV

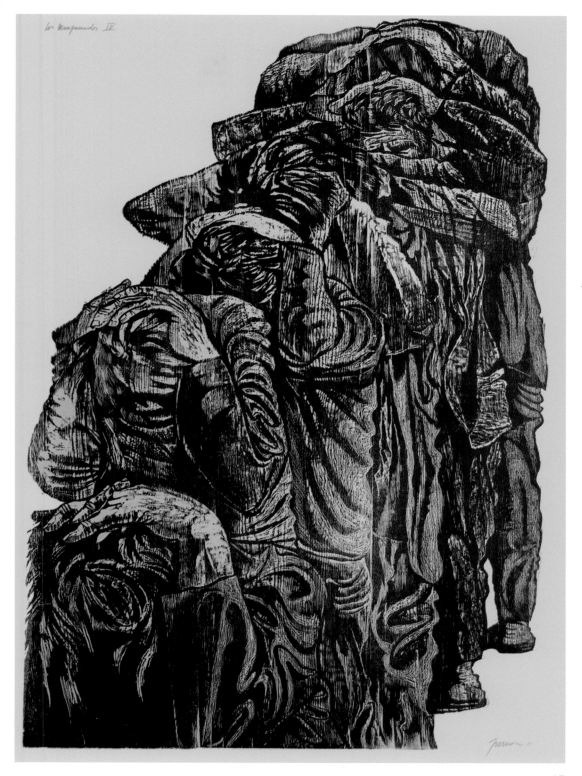

The World Stage

Compiled by Elizabeth Hampsten from web sites such as Amnesty International, Americas Watch, and Radio Netherlands.

Elizabeth Hampsten is Professor of English at the University of North Dakota where she teaches the second semester and spends the rest of the year in Uruguay. She has translated the book *Uruguay Nunca Mas* into English, as well as other books by Uruguayan authors.

United States Foreign Policy:

In 1948 U.S. State Department official George Kennan wrote, "The U.S. has about 50 percent of the world's wealth and only 6.3 percent of its population. In this situation we cannot fail to be the object of envy and resentment. Our real task in the coming period is to devise a pattern of relationships which will permit us to maintain this position of disparity without positive detriment of the national security. To do so we will have to dispense with all sentimentality and daydreaming, and our attention will have to be concentrated everywhere on our immediate national objectives. We need not to deceive ourselves that we can afford the luxury of altruism and world benefaction. We should cease to talk about such vague and unreal objectives as human rights, the rising of living standards and democratization. The day is not far off when we're going to have to deal in strict power concepts. The less we have been hampered by idealistic slogans the better."

George Kennan, former head of the U.S. State Department Policy Planning Staff, 1948, Document PPS23, February 24. Published in 1976 in *Foreign Relations of the United States 1948*, Vol. 1, No. 2.

Communism Arrives in the New World:

On December 2, 1956, Fidel Castro and 81 other combatants, including Ché Guevara, landed in Cuba to begin the revolutionary war against the United States-backed regime of Fulgencio Batista. Over the next two years, the Rebel Army conducted an ever-widening guerrilla struggle that won increasing popular support in the countryside and the cities, culminating in the revolution's victory on January 1, 1959. At 2:00 am that day, Batista fled Cuba and a military junta took over. Castro opposed the new junta. Eight days later Castro arrived in Havana to be greeted by hundreds of thousands. On February 16th Castro became prime minister. In early 1961 President John F. Kennedy concluded that Fidel Castro was a Soviet client working to subvert Latin America. U.S. foreign policy became dominated by the overriding fear that communism would spread from Cuba throughout Latin American on the wings of leftist, democratically elected governments. Over the next decades, the U.S. government supported military dictatorships throughout Latin America under its Cold War policy of containment, which was designed to limit the influence of the Soviet Union upon the rest of the world.

Argentina:

On March 24, 1976, a military junta, led by the Army Commander in Chief Lieutenant General Jorge Rafael Videla, dissolved the Argentine Congress and instituted martial law and government by decree. With the intention of "doing away with terrorist bands," Argentina began the bloodiest period of its history. The leaders of the dictatorship intended to establish a regime where exterminating anyone in disagreement would become a matter of simple routine. Thus between 1976 and 1982 thousands were killed in secret prisons all through the country. Ultimately over 30,000 people were tortured and killed without trial.

By 1982 Argentina was in the midst of a devastating economic crisis resulting in large-scale civil unrest against the governing military junta. The Argentine government decided to play off long-standing nationalistic sentiment by launching what it thought would be a quick and easy war to reclaim the Falkland Islands from the British. Argentina's ignominious military defeat four months later severely discredited the military government and led to the restoration of civilian rule in 1983.

Brazil:

From 1964 to 1985 Brazil was ruled by a military government. The 1964 military coup, backed by the United States, resulted in numerous alleged subversives being tortured, killed, and "disappeared" by state security forces. The authoritarian period can be divided into stages which correspond generally to presidential terms and specifically to the cycles of repression. These periods are: 1965–1968 during which time the apparatus of repression was consolidated, 1969–1974 when repression and torture reached their heights and Brazil experienced the so-called "economic miracle," and 1974–1985, the period of gradual liberalization and democratization. In 1985 civilian rule was restored and José Sarney became president.

Chile:

On September 11, 1973, a military coup overthrew the elected government of Chilean President Salvador Allende. For seventeen years following the coup, a military junta led by General Augusto Pinochet governed. There were no elections or legislature, and the press was

strictly controlled. Between September 11, 1973, and March 1990, when Pinochet finally handed over power to the elected government of President Patricio Aylwin, 2,603 people were executed, tortured, or disappeared.

Colombia:

Desaparición forzada, the practice of forcibly disappearing people, is epidemic in Colombia, embattled by a half-century of civil war. The non-governmental Association for the Families of the Detained and Disappeared was formed in 1982 in response to the disappearance of twelve university students in Bogotá. It is believed that forced disappearance and summary execution began to be institutionalized at that time, gradually attaining a hideous near-normalcy. The Association documented 7,000 forced disappearances nationwide through 2003; the accelerated rate for 2002 and 2003 was nearly five per day.

Forced disappearances are not kidnappings. (Colombia averaged 3,000 kidnappings per year between 1996 and 2003, according to government figures.) Kidnappers hope to exchange their prisoners for something of economic or political value—usually money, prisoners, or concessions. By contrast, *desaparecidos*, or disappeared people, are valuable to their captors precisely for their enduring absence from their community, as well as the trauma and mystery surrounding that absence. Most of the detained and disappeared are never seen again.

Forced disappearance is meant to impede political opposition. Therefore many of the disappeared were activists (often threatened before being seized). For example, in the recent history of Colombia more than 3,000 militants of the *Unión Patriótica* (Patriotic Union) were systematically annihilated by kidnappings and disappearances during the 1980s, effectively wiping out the party. The UP (Patriotic Union) was at that time a growing political party of opposition, conflicting with the conservatives and traditional liberals who have governed the country for many years. That opposition was successfully silenced through disappearances.

Guatemala:

On February 26, 1999, the Historical Clarification Commission charged with investigating human rights violations during more than 35 years of civil war concluded that more than 200,000 people died or disappeared during the civil war that lasted from 1960 until 1996 when the government and the guerrillas signed a peace accord. According to the Commission, the army was responsible for 93 percent of all massacres, tortures, disappearances, and killings. Left-wing guerrillas of the Guatemalan National Revolutionary Union were blamed for 3 percent of all abuses. The Commission also accused the United States Central Intelligence Agency with directly and indirectly sponsoring illegal state operations.

Uruguay:

After months of increased repression, on June 26, 1972, soldiers marched through the parliament buildings in Montevideo, taking over Uruguay's democratic government. The civil-military dictatorship lasted until 1985. The crack-down was long and harsh. In comparison with the numbers of people killed by dictatorship forces in Argentina (about 30,000) and Chile (about 3,000), the death toll in Uruguay was less (about 300). But a higher proportion of citizens were arrested and spent time in prison than in any other Latin American country: 5,000 people were imprisoned out of a population of three million. Some spent thirteen or more years in prison (often with sentences up to 50 years). Torture was very harsh, and both the men's and women's prisons were designed to drive the inmates mad.

Venezuela:

Recent disappearances in Venezuela have taken place during democratic governments rather than during dictatorship, although the habit of political violence can be traced to the dictatorship of Marcos Pérez Jiménez in the 1950s. The subsequent elections of presidents continued a high degree of repression, censorship, torture, and imprisonment, all under the guise of democratic government. The presidency of Carlos Andres Perez in the late 1980s imposed drastic economic measures during a time when people were tiring of corruption and human-rights violations. In 1992 Hugo Chavez led a failed coup attempt against the elected pro-U.S. government. After a period in prison he was elected president in a landslide victory in 1998.

El escenario internacional

Recopilación hecha por Elizabeth Hampsten, desde sitios Web tales como Amnesty International, Americas Watch y Radio Netherlands.

Elizabeth Hampsten es Profesora Catedrática en el departamento de inglés en la Universidad de North Dakota, EE.UU., donde da clases en el segundo semestre, pasando el resto del año en Uruguay. Ha traducido al inglés el libro *Uruguay Nunca Más* de SERPAJ-Uruguay (Temple University Press, 1991) además de otros libros testimoniales de autores uruguayos.

Política Exterior de los Estados Unidos de Norteamérica:

En 1948 el oficial del Departamento del Departamento de Estado Norteamericano George Kennan escribía, "Los Estados Unidos tiene aproximadamente un 50 por ciento de la riqueza mundial y sólo un 6,3 por ciento de su población. Dada esta situación, no es posible que no seamos objeto de la envidia y el resentimiento. Nuestra verdadera tarea en esta época que se avecina es crear un patrón de relaciones que nos permita mantener esta posición de disparidad sin un detrimento positivo en la seguridad nacional. Para poder hacerlo, tendremos que dispensarnos de todo sentimentalismo y ensoñación, y tendremos que concentrar nuestra atención sobre nuestros objetivos nacionales inmediatos. No debemos engañarnos de que nos podemos permitir lujos como el altruismo y el beneficio mundial. Deberíamos dejar de hablar de objetivos tan vagos e irreales como los derechos humanos, el incremento en los estándares de vida y la democratización. No está lejos el día en que tendremos que negociar puramente en términos de poder. Entre menos nos hayamos maniatado por los eslóganes idealistas, mejor."

George Kennan, antiguo Jefe de Planeación del Departamento de Estado de los Estados Unidos de Norteamérica, 1948, Documento PPS23, 24 de febrero. Publicado en 1976 en Foreign Relations of the United States 1948, Vol. 1, No. 2.

El Comunismo llega al Nuevo Mundo:

El 2 de diciembre de 1956 Fidel Castro, acompañado por ochenta y un combatientes más, incluido el Ché Guevara, desembarcan en Cuba para comenzar la guerra revolucionaria contra el régimen de Fulgencio Batista apoyado por los Estados Unidos de Norteamérica. En los dos años siguientes, el Ejército Rebelde condujo una guerra de guerrillas cada vez más amplia que se fue ganando el apoyo popular en el campo y las ciudades, y que culminó en la victoria de la revolución el 1 de enero de 1959. A las 2 a.m. de ese día, Batista huyó de Cuba y una junta militar se tomó el poder. Castro se opuso a la nueva junta. Ocho días más tarde, Castro llega a La Habana y es saludado por cientos de miles de personas. El 16 de febrero, Castro asume el poder como primer ministro.

A comienzos de 1961, el presidente John F. Kennedy llega a la conclusión de que Fidel Castro es un cliente de la Unión Soviética que esta tratando de subvertir a Latinoamérica. La política exterior de los Estados Unidos de Norteamérica se ve dominada por un miedo sobrecogedor ante la posibilidad de que el comunismo se expanda desde Cuba al resto de Latinoamérica a través de gobiernos de izquierda electos democráticamente. En las décadas siguientes, el gobierno de los Estados Unidos de Norteamérica apoyará a las dictaduras militares latinoamericanas bajo la política de Contención implementada durante la Guerra Fría, la cual fue diseñada para limitar la influencia de la Unión Soviética sobre el resto del mundo.

Argentina:

El 24 de marzo de 1976, una junta militar liderada por el Comandante de la Fuerzas Armadas, el Teniente General Jorge Rafael Videla, disuelve el congreso Argentino e instaura la ley marcial y el gobierno por decreto. Con la intención de "acabar con las bandas terroristas," comenzó en Argentina el periodo más sangriento de su historia. Los líderes de la dictadura quisieron establecer un régimen en el cual exterminar a cualquiera que estuviese en desacuerdo fuera cuestión de rutina. Así pues, entre 1976 y 1982, miles murieron en prisiones secretas localizadas a lo largo y ancho del país. En total, más de 30.000 personas fueron torturadas y asesinadas sin haber sido enjuiciadas.

En 1982, Argentina se encontraba en la mitad de una devastadora crisis económica, lo cual generó una amplia protesta civil contra la junta militar en el gobierno. El gobierno Argentino decidió aprovecharse de los sentimientos nacionalistas y lanzó lo que pensaban sería una rápida y fácil guerra para recuperar las islas Falkland (Islas Malvinas para los Argentinos) de las manos de los británicos. La humillante derrota militar cuatro meses después desacreditó profundamente al gobierno militar y llevó a la reinstauración del gobierno civil en 1983.

Brasil:

Entre 1964 y 1985, Brasil fue regido por un gobierno militar. El golpe de 1964, el cual fue apoyado por los Estados Unidos de Norteamérica, llevó a que numerosos supuestos subversivos fuesen torturados, asesinados y desaparecidos por las fuerzas de seguridad del estado. Este periodo autoritario se puede dividir el etapas, las cuales corresponden en términos generales a periodos presidenciales y más específicamente a ciclos de represión. Estos periodos son: 1965-1968, durante los que se consolidó el aparto represivo, 1969-1974, en los que la represión y la tortura llegaron a su punto más alto y Brasil experimentó el así llamado "milagro-económico," y 1974-1985, el periodo de una gradual liberalización y democratización. En 1985 se restableció el gobierno civil y José Sarney llegó a la presidencia.

Chile:

El 11 de septiembre de 1973, un golpe militar derrocó al gobierno electo del presidente chileno Salvador Allende. Durante los siguientes 17 años, una junta militar liderada por el General Augusto Pinochet gobernó a Chile. No había elecciones o rama legislativa y la prensa fue estrictamente controlada. Entre el 11 de septiembre de 1973 y marzo de 1990, cuando Pinochet finalmente entregó el poder al gobierno electo del Presidente Patricio Aylwin, 2.603 personas fueron ejecutadas, murieron debido a la tortura o desaparecieron.

Colombia:

La desaparición forzada, mediante la cual se hace desaparecer a la fuerza a las personas, cobra proporciones epidémicas en Colombia después de medio siglo de guerra civil. La organización no gubernamental, Asociación en Pro de Familiares de Detenidos-Desaparecidos fue fundada en 1982 en respuesta a la desaparición de 12 estudiantes universitarios en Bogotá. Se cree que la desaparición forzada y las ejecuciones sumarias fueron institucionalizadas en esta época, y gradualmente llegaron a ser de una cuasi-normalidad repulsiva. En el 2003, la Asociación documentó 7.000 desapariciones forzadas a nivel nacional, a una tasa acelerada entre el 2002 y el 2003 de casi cinco diarias. La desaparición forzada no es un secuestro. (El promedio de secuestros en Colombia entre 1996 y el 2003 fue de 3.000 secuestros por año de acuerdo a cifras del gobierno.) Los secuestradores esperan intercambiar a sus prisioneros por algo que tenga valor económico o político-usualmente dinero, prisioneros o alguna concesión. En cambio, las personas *desaparecidas*, son valiosas para sus captores precisamente por la continua ausencia en su comunidad y el trauma y misterio que rodean su ausencia. La mayoría de los detenidos y desaparecidos jamás son vistos de nuevo.

La desaparición forzada tiene como objetivo impedir la oposición política. Por lo tanto, muchos de los desaparecidos fueron activistas políticos (comúnmente amenazados antes de su detención). En la historia reciente de Colombia, por ejemplo, más de 3.000 militantes de la Unión Patriótica fueron sistemáticamente aniquilados mediante secuestros y desapariciones en la década del '80, lo cual efectivamente borró al partido del mapa político. En aquella época, la UP (Unión Patriótica) era un partido político de oposición en crecimiento que se encontraba en conflicto con los tradicionales partidos conservador y liberal que han gobernado el país por

muchos años. Esa oposición fue silenciada exitosamente a través de las desapariciones.

Guatemala:
26 de febrero de 1999 - La Comisión de Clarificación Histórica, la cual es encargada con la investigación de las violaciones a los derechos humanos a lo largo de mas de treinta y cinco años de guerra civil concluye que más de 200.000 personas murieron o fueron desaparecidas durante la guerra civil que comenzó en 1960 y terminó en 1996 cuando el gobierno y la guerrilla firmaron un acuerdo de paz. De acuerdo a la Comisión, el ejército fue el responsable del 93 por ciento de todas las masacres, torturas, desapariciones y asesinatos. La guerrilla izquierdista de la Unión Revolucionaria Nacional Guatemalteca (URNG) sólo fue culpada de un 3 por ciento de los abusos cometidos. La Comisión también acusó a la Agencia Central de Inteligencia de los Estados Unidos de Norteamérica (CIA) de apoyar de manera directa e indirecta las operaciones ilegales del estado.

Uruguay:
Después de meses de una creciente represión, el 26 de junio de 1972 los soldados se toman los edificios del Parlamento en Montevideo, derrocando al gobierno democrático de Uruguay e instaurando una dictadura civil-militar que duró hasta 1985. La represión fue larga y severa. Al compararlas con el número de personas asesinadas por las fuerzas dictatoriales en Argentina (unas 30.000) y en Chile (unas 3,000), el número de muertes en Uruguay fue menor (menos de 300). Pero una proporción más alta de ciudadanos fue arrestada y encarcelada que en cualquier otro país Latinoamericano: de una población de tres millones, 5.000 personas pasaron por el sistema carcelario Uruguayo. Algunos estuvieron trece o más años en prisión (comúnmente con penas mayores de cincuenta años). Las torturas eran muy severas, y tanto las cárceles de mujeres como las de hombres fueron diseñadas para que los presos perdieran la razón.

Venezuela:
Las desapariciones recientes en Venezuela han ocurrido bajo gobiernos democráticos y no durante alguna dictadura, aunque el hábito de la violencia política data de la dictadura de Marcos Pérez Jiménez en los '50. Los presidentes electos que vinieron a continuación perpetuaron el alto grado de represión, censura, tortura y encarcelamientos bajo la semblanza de un gobierno democrático. Durante la presidencia de Carlos Andrés Pérez a final de la década del '80, se impusieron drásticas medidas económicas en un momento en el que las personas ya se estaban cansando de la corrupción y las violaciones de los derechos humanos. En 1992, Hugo Chávez lideró un golpe de estado fallido contra el gobierno electo, el cual estaba a favor del gobierno norteamericano. Después de pasar un periodo en prisión, fue elegido presidente por una mayoría abrumadora en 1998.

The Disappeared
Laurel Reuter

Laurel Reuter is Founding
Director and Chief Curator
of the North Dakota
Museum of Art.

*To "disappear" was newly defined during the twentieth-century military dictatorships
in Latin America. "Disappear" evolved into a transitive verb describing those consid-
ered threats to the state who were kidnapped, tortured, and killed by their own mil-
itary, especially in the 1970s in Argentina, Brazil, Chile, and Uruguay.*

Dinner burned. Maria didn't come home. The children were put to bed. She didn't
come home. Apprehension mounted, soon replaced by dread and then heart-pound-
ing anxiety. No possibility of rest. Chills, sweats, diarrhea: the body run amuck. Fear
manifested. Fear compounded. Days pass. Nothing. No one saw as much as the
shadow of a Ford Falcon, their car of choice; but still, they have taken her. Her
protest was so slight. Weeks and months pass. No information. They have taken her.

Torture. Maybe she is already dead. Maybe someone will have seen her, will
have heard her screams, will know if she is still alive. Nothing. No body surfaces.
Fear compounds. He searches, from detention center to torture house, from police
station to government office, combing the bureaucracy. Nothing.

To "disappear" the enemy is the cruelest weapon. Fear stalks the population,
invades like a cancer, spreads like a plague. Children catch it from their grandpar-
ents, bosses from their underlings, lovers pass it back and forth, teachers hover,
fear possesses the world.

Artists are not immune, but they are artists. Over the course of the last thirty
years, a handful of thoughtful, artistically astute Latin American artists have made
work about *los desaparecidos*, or the disappeared. These artists have lived through
the horrors of the military dictatorships that rocked their countries in the latter half
of the twentieth century. Some worked in the resistance; some had parents or sib-
lings who were disappeared; others were forced into exile. The youngest were born
into the aftermath of those dictatorships. And still others live in countries maimed
by endless civil war, countries such as Guatemala and Colombia.

Who are perished, as though they had never been —Ecclesiastes 44:9
Nicolás Guagnini had just turned eleven in 1977 when his father was taken. A year
before Luis Guagnini had gone into hiding and young Nicolás sensed that it was the
end. "Things were going wrong. My father was gone."[1] Because he was a star jour-
nalist, the military kept Luis alive for months. "They knew he was valuable: He
could analyze news from a Marxist point-of-view. He had been to Cuba. He had met
Castro and Ché." Nicolás grew up in Argentina knowing he did not want to follow in
his famous father's footsteps. "My father wanted to change the world but his way
did not succeed. Through art I could make a revolution every day." He also decided
that he would make one major work about his father, only one—the sculpture in
this exhibition.

In Guagnini's installation his father's face forms, exists for a moment, and then
dissolves as the viewer circles the piece. His father was thirty-three when he was
disappeared; the son, about the same age when he made the sculpture, might just
as well have created his own self-portrait. To look at the work in the artist's com-

pany is to see an uncanny facsimile of the son's face. The convolutions of history become distilled to the personal.

Like Guagnini, Marcelo Brodsky is interested in the specific faces of those he knew. Brodsky left Argentina in 1976 when he was identified as a member of the High-School Students Combat Front. On August 14, three years later, his twenty-three-year-old brother Fernando was kidnapped and disappeared. Decades after, Brodsky obtained a final photograph of his brother taken at the Navy School of Mechanics (ESMA), that citadel of torture and death. The artist's exile, first in São Paulo and then in Barcelona, lasted eight years. He returned to Argentina, already a photographer, always a Jew, and soon to become both an artist and an advocate for human rights. He was consumed with memory, the fountainhead of his life's work. What had happened to his friends during those miserable years? He set out to find them, to take their pictures.

His search resulted in *Buena Memoria* (Good Memory), a photo installation that documents the twenty-five-year reunion of Brodsky's high school class. The reunion became a recounting of history. Who had been forced into exile? Who had disappeared? The names were called out and Brodsky recorded the answers on the large group photo. The faces of those who had gone into exile were circled. The disappeared were also circled, but in red with a line drawn through the face.

The second half of the installation centers upon his disappeared brother Nando. A randomly hung collection of pictures from the family album traces the life of the two siblings. Soccer games and ferry rides, mug shots and family portraits: this is the stuff of personal memory. There is a haphazard messiness in Brodsky's installation work that suggests drawers stuffed with old family pictures or walls of mismatched picture frames in the hallway galleries of homes everywhere.

Buena Memoria is anchored by two large photographs of moving water, the reddish-brown muddy water of the Río de la Plata. This was the final resting place for legions of disappeared from both Argentina and Uruguay who were dropped from small aircraft into the river under the cover of darkness. Riding on the waves are the words "AL RÍO LOS TIRARON" (Into the water they threw them) and "SE COVIRTIÓ EN SU TUMBA INEXISTENTE" (It became their nonexistent tomb). The artist continues to visit that great river which both separates and binds the two countries. On its Buenos Aires banks, Brodsky joins other Argentineans in building a sculptural Park of Memory. Nicolás Guagnini's sculpture of his father will ultimately find its permanent home there.

Fernando Traverso also memorializes, but rather than family, he has created a memorial to his city and what happened there. From 1970–1972 Traverso attended art school in Rosario, Argentina, the provincial capital where he was born. During the 1960s art became politicized, not in Buenos Aires as might be expected, but first in Rosario. By 1966 the dictatorship was firmly in control and the art object no longer seemed relevant. Instead artists sought to transform their society through political actions and performances. For example, in 1968 the Rosario Group joined labor unions to protest workers' conditions in Tucumán, a northern city. This atmosphere of ferment greeted Fernando when he entered art school. Two years later he left to take up life as a political activist.

For the next four years Traverso worked on the local level with the poor, those without basic education, employment, or proper health care. Fernando taught reading and writing. He joined a construction crew to build a humble medical center. He became a community organizer, uniting the underclass to fight for their economic and civil rights. Because he was an artist with printmaking skills, his last undertaking was to falsify documents to liberate his detained colleagues. In 1976 the disappearances began and Fernando fled to the northern Corrientes Province. Living in fear, he found simple jobs that wouldn't draw attention to himself. He spent years as a truck driver's innocuous companion, always moving within Argentina, never returning home. In 1983 democracy returned to Argentina and Fernando Traverso returned to Rosario and to art school.

During his years in the resistance he came to know his fellow workers only by code names and by their bicycles, the transportation of choice because it allowed them to slip in and out unnoticed. When a worker was taken, someone inevitably came upon his or her abandoned bicycle. The first to be found belonged to Fernando's friend. Forever after the bicycle has been Traverso's symbol for the missing. Once the "Dirty War" ended, Fernando began to count: Rosario had lost twenty-nine resistance workers and an additional 350 citizens.

First the artist made a memorial to his lost friends in the resistance: a wall of twenty-nine silk banners each emblazoned with the ghost image of a bicycle. Traverso's war memorial echoes the form of all war memorials. Inevitably, the most moving memorials are pitted against their environment. Hawaii, the Philippines, Southeast Asia, all across Europe one finds towering white monoliths back-dropped by undulating land or sea. Row upon row of gleaming crosses appear rigidly ordered upon gently rolling hills. The black granite wall of the Vietnam Veterans Memorial in Washington, DC, mirrors the softness of passing clouds. Traverso's blue transparent silk banners, quietly swaying with the slightest movement of air, are installed in angular, spare, white art galleries. Like the lives of his disappeared companions, his beautiful installation shifts in time, from yesterday to tomorrow, skirting the boundaries of contemporary art.

Next Fernando Traverso turned his attention to his city. Working without permission at high noon or in the darkness of night, the artist spray-painted the outline of 350 bicycles propped against various buildings throughout the city, one for each of the disappeared citizen. Even the corner of the infamous police station/torture center, the Pit, got its bicycle, and there it remained untouched, waiting for time and weather to do their work. Later Traverso would return and photograph the graffiti bicycles. They would reappear as scenic "postcards" in exhibitions, seducing the viewer into marveling at the natural beauty of this treed, idyllic city, Rosario. Or he would invite the public to bring pieces of cloth upon which he would spray the outline of the bicycle. He would ask them to photograph their bicycle flags in memory-laden places and send him the pictures: the library, the synagogue, in front of the home of a known torturer, or as the middle member of a family portrait, that is, as the substitute for the disappeared mother between the grandmother and the child. The pictures would accumulate and another collaborative work would be born as his art spiraled outward, enmeshing more and more participants.[2]

According to the artist, "I didn't use the faces of the disappeared because those faces fade away with the years. But what hasn't disappeared is the pain I feel for my companions who have disappeared, for my degraded city. It is my sorrow that I remember. I don't want to create documentaries but poetry. The banners of my companions are banners of memory. If people don't remember they continue to repeat the same mistakes, generation after generation."

Dust as we are —William Wordsworth, *The Prelude*
Like Fernando Traverso, Sara Maneiro has a keenly developed social consciousness and, like Traverso, her art grows out of the intermingling of private life and public events. Her investigation into the disappeared resulted from two completely unrelated events: the death of her grandmother from natural causes and a brutal government crackdown known as *Curacazo* (Caracas blow) that rocked Venezuela about the same time.[3] This people's uprising—the worst in Venezuelan history—resulted in over 300 deaths, mostly at the hands of "security" forces. Later mass graves were discovered that indicated the number of disappeared might be as high as 3,000.

Since the early 1980s Venezuela had been mired in economic crisis. Forced by the International Monetary Fund, President Carlos Andrés Pérez announced a series of reforms. Costs of fuel, food, and public transportation skyrocketed. Subsequently, on February 27, 1989, waves of protest, riots, and looting swept the country. The government declared a state of emergency. Caracas was put

under martial law. Congress suspended constitutional rights. And over 9,000 young and inexperienced troops were called in from the countryside, equipped with assault weapons and armored vehicles, and charged with riot control. During the next twenty-three days members of the armed forces held the country at bay, firing into crowds and houses, killing great numbers of children and innocent people, especially in the barrios and downtown sections that are home to Caracas's poor.

Three years later the mass graves were discovered. The state had ordered clandestine burials in La Peste I and La Peste II (in Caracas's Southern General Cemetery) "to comply with specific health-related instructions." As the bodies were being exhumed, Maneiro sought out the families of the disappeared and recorded their stories. She photographed the mass graves, including the tombstone niches where body parts were placed after being identified. She printed her photographs on long scrolls of cheap paper using fugitive, blueprint ink whereby the images fade as quickly as the bodies of those who were disappeared. And finally she created her finest work, *Berenice's Grimace*.

In the realm of United States television, forensic evidence is the new god. One is identified by his or her dental work. The killer is caught. The killer is punished. In much of the rest of the world, however, a set of dental records is a luxury reserved for those with access to money or power. Until very recently—with the advent of DNA matching—mass graves could not be sorted out. Instead, as in the work of Sara Maneiro, teeth sink back into the landscape, which, in her photographs, are lush, gorgeous places of beauty. We come from the earth and we return to the earth, unknown and unknowable, mostly forgotten.

Go, mark him well —Luke VI:1

Traverso, Guagnini, and Brodsky made memorials to those who were disappeared, but others marked the killers. In 2005 Iván Navarro created a thirty-eight foot ladder to the sky and on the lighted rungs he listed the names of 600 Chileans recently indicted for killing their own people. Even the materials for *Criminal Ladder*— fluorescent light bulbs, electric conduit, metal fixtures, electricity—echo the rudimentary tools of torture. His countryman Arturo Duclos made a monumental Chilean flag from seventy-six human femurs, a work that intertwines the killed—by their bones—with their assassin, the Chilean government. His 11.5 x 17.2 foot flag resonates among his own people. It also suggests the stars and stripes of the United States flag and the role of the U.S. in supporting the dictatorship of General Augusto Pinochet who seized power in a bloody coup in 1973 that overthrew the less-than-three-year-old socialist government of the elected president, Salvador Allende.

Like Venezuela, Chile had become ripe for revolution as the economy worsened. According to the journalist Tina Rosenberg:

> In October 1972 the retail businessmen went on strike. Hundreds of thousands of shops all over the country closed their doors. At the same time doctors struck as well as truckers, halting the movement of goods from top to bottom of the 2,600-mile-long ribbon of a country. By that time almost every sector of society that could create chaos in Chile was doing its utmost. Some factory owners slowed production or hoarded products. Others burned their factories to the ground, sold their inventories on the black market, and took their money out of the country.
>
> A second wave of strikes began in July 1973, creating still more chaos and shortages. Inflation was close to 1,000 percent a year. Families left their homes in the morning to stand in lines—the husband for cooking oil, the wife for bread, the maid for meat. Society turned upside down. Elementary school students took over their schools. [...] The strike ended with Pinochet's coup.

According to Jamie Pérez, Director of Chile's Retail Business Association, "People were sick of bad management, permanent strikes, no transportation, food shortages. But the CIA gave the extra shove that precipitated the coup." Allende had always scared the United States, so much so that the Johnson administration had financed Eduardo Frei's campaign in 1964 (when Frei barely beat Allende in his first run for President)....Nixon told CIA Director Richard Helms that the economy should be "squeezed until it screamed." The administration cut off U. S. Export-Import Bank credits to Chile, which had been $234 million in 1967. Short-term commercial credits from the United States, $300 million a year under Frei, dropped to $30 million.

Two years after the coup a U.S. Senate investigation committee found that the CIA had given eight million dollars to Allende's opposition. The money subsidized the anti-Allende press, financed strikes, and supported right-wing political groups such as the pro-fascist *Patria y Liberad*, which ran death squads after the coup.[4]

The United States government has never been able to imagine democracy uncoupled from capitalism—even today in the Middle East. Ordinary Americans knew—and know—almost nothing of their country's entanglements in Latin America when the Cold War against Communism crossed the Atlantic. Certainly few heard of Operation Condor, a plan by American-backed military regimes in Chile, Argentina, Uruguay, Paraguay, Brazil, and Bolivia to track down and kill leftists, union organizers, and opposition figures.[5]

In 1976 Operation Condor spilled into the streets of Washington, an event that Iván Navarro invokes in his sculpture *Briefcase*. Tied to Operation Condor, Chile's former defense minister Orlando Letelier and Ronni Moffitt, his American aide, were killed in a car-bomb attack carried out by a Cuban anti-Castro terrorist group hired by the Pinochet government. It happened on Embassy Row, the elegant residential street in the nation's capital lined with limousines, security guards, and mansions sporting flags from around the world. According to the artist, *Briefcase* "contains primary source material collected from different media such as television, books, newspapers, web pages, etc. The sculpture utilizes the actual briefcase of one of those who were killed."

Navarro again turned to fluorescent light bulbs and red plastic tubes to build *Joy Division*, a table in the form of the swastika. It is Red. Red. Red. It glows gorgeously and ominously, alluding to the infiltration of Nazi ideas into living rooms across Latin America in the middle of the twentieth century and into the ideology of young military governments willing to kill their own people who opposed them. How much of the kidnapping, torture, and disappearances could be attributed to the transplanted ideas of Hitler's Germany? These are the questions embedded in Iván Navarro's cocktail table.

Light is at the heart of Navarro's art, electric light, lighted film, the shedding of light upon clandestine history. To tell is to bring to light. "If I live I will tell; if I don't live, my work will tell." These are the words of artists sent to the Terezine concentration camp to create propaganda for the Nazis during World War II.[6] They made the official art they were forced to make during the work hours. They stole the paper and charcoal and made their own work in private, in the dark of night. They hid their drawings under the floorboards. They smuggled them out to farmers who buried them in their fields. Some, including that master of drawing, Fritta (Fritz Taussig), were found out and transported to Auschwitz and certain death. The drawings survive and the drawings tell.

Art begins with resistance —André Gide, *Poétique*

Wherever ideas are suppressed, artists learn new ways to communicate. Tadeusz Kantor, the world's greatest twentieth-century mime artist and Poland's brilliant man of the theater, performed with the censors sitting in the audience. For how does one censor the flick of a wrist? He wrote. He directed. He designed scenery. He acted in his own productions. Throughout the Communist era, he protested blatantly, in code. Likewise, Latin American artists made works during the dictator-

ships but they were forced to speak in tongues and symbols. Artists, especially in Brazil, Argentina, and Uruguay, evolved their own strain of conceptualism in response to oppression. It was idea based; its intention was to bring the larger non-art population into the dialogue; and for certain artists, the overriding goal was to change their own societies.

According to Brazilian Nelson Leirner, from the end of the 1960s to the early 1980s there was no young artist generation. It had been defeated by censorship. Established artists went into exile; no new ones appeared. Leirner was teaching during those years. "My students were in another mood. Not political. Art for them was nothing serious. Only in the 1980s did art become important again."[7] Remembering those years, Leirner muses, "In the 1960s we were Dadaists, more so then than now. We weren't Pop artists. Our goal was to go against the dictator-ship." Leirner was an artist engaged in the dialogue, making work in public, send-ing a caged pig to a jury.[8]

Between 1970 and 1973 Leirner made a series of thirty-six pencil drawings titled *Rebelião dos Animals* (Revolt of the Animals). At times in his life, Leirner would obsessively draw page after page of finished works. This was one of those times. It was about the revolt of the Brazilian people, but he couldn't say that:

> I had to use symbols just as the newspapers had to obscure information. They would print food recipes coded with information that the population understood. I drew clothes hangers to suspend the chickens and placed under them a machine to cut them up—a mechanical torture machine. I drew scissors with wings. They fly open to castrate or kill. You see them coming but there is no way to defend yourself. I created metaphors of accusation: kabobs of meat to be roasted, a baby ward with the missing in baby coffins. I always put erotic elements into the work so I could tell the censors that it was not political, just about sex.

Leirner began his subversive drawings in 1970 during the height of repression and torture in Brazil. Cildo Meireles, a generation younger, was only sixteen years old and an art student when the United States-backed military coup took place in 1964. Like Leirner, he drew constantly, finding the medium an instant link to ideas. And, like Leirner, he was interested in film, in new media. For the first five years young Meireles tried to keep his art and his politics separate. But as things wors-ened in Brazil, Meireles matured into a different kind of artist, one who thought conceptually about ways of addressing political and social circumstances. He believed that art could become a political tool, and systems of communication with their inherent rules and conventions could be manipulated for social purposes—or subverted. As Latin American scholar Mari Carmen Ramírez later wrote, "By can-celing the status and preciousness of the autonomous art object inherited from the Renaissance, and transferring artistic practice from aesthetics to the more elastic realm of linguistics, conceptualism paved the way for radically new art forms."[9]

Newspapers, television, radio, and advertising—the official media—were con-trolled by a few Brazilians. Leftist publishers, directors, editors, filmmakers, writ-ers, and artists were controlled by government censors. Freedom of expression was hard to come by. In 1970 Cildo Miereles found an alternative route to address the non-art public. First the artist rubber-stamped bank notes with politically charged opinions and sayings such as "Who Killed Herzog?" He put the money back into circulation by paying his rent or buying groceries. Next he silk-screened "Yankee Go Home" on empty Coca-Cola bottles before returning them to the bot-tling plant for recirculation. The artist used vitreous white ink to match the Coke logo so that few noticed the altered bottle until they began to drink. These bottles and bank notes from Mierles' *Insertion into Ideological Circuits* are coveted by present-day museums and collectors. They remain, however, artifacts, relics, or mementos from a political action, not intended as "works of art."

Twenty-five years later a group of artists created a collaborative work in the same spirit, that is, they wished to induce action. An invitation had come from the Centro Cultural Recoleta, a city-owned art center in Buenos Aires. Would the artists participate in a project to assist the *Abuelas de Plaza de Mayo* (Grandmothers of the Plaza de Mayo) whose children had been disappeared during the dictatorship? The missing were expectant parents, married or unmarried (or if the infant had been born, it was abducted with its mother). The fathers were killed; the mothers were held in clandestine detention centers until they delivered, and then they were killed. The babies were given to the military for adoption because, "If we destroy you, we win. If we turn your children into us, we destroy the possibility of your beliefs outliving you." All these years later, the Grandmothers are still searching for their missing children and grandchildren.[10]

Ultimately thirteen artists collaborated on *Identidad* (Identity): Carlos Alonso, Nora Aslán, Mireya Baglietto, Remo Bianchedi, Diana Dowek, León Ferrari, Rosana Fuertes, Carlos Gorriarena, Adolfo Nigro, Luis Felipe Noé, Daniel Ontiveros, Juan Carlos Romero, and Marcia Schvartz. A few artists received the original invitation to participate. They met and quickly invited other artists to join them. Each submitted a proposal based upon photos given to them by the Grandmothers. The group chose one artist's idea and executed it collectively. In keeping with the spirit of the work, the name of that artist has never been released to the public.

The work consists of a frieze of photographs and mirrors hung at eye level. The black-and-white photographs of disappeared parents are hung next to each other—enlarged passport, newspaper, school, or identity photos. The pictures are flanked by mirrors that stand in for the stolen child. Mother, father, mirror, mother, mirror, mother, father, mirror. The line continues until all 200 missing children are accounted for. Listed below each set of parents are statistics:

CHILD that should have been born by the end of March, 1976
Mother: Amalia Clotilde Moavro
Father: Héctor María Patiño

The couple was abducted by security forces in uniform on October 4, 1975, in the city of Tucumán. Amalia was three and a half months pregnant. It came to be known that they were kept prisoners in Famaillá, in the headquarters of the Operation Independence Command.
All three of them remain disappeared.

When *Identidad* opened in the Centro Cultural Recoleta in Buenos Aires, three individuals discovered their earlier identities. Seeing their own reflection next to the mostly blurred photographs of the parents, they either recognized themselves or someone they knew in the faces of the missing. Once a missing child is identified, his or her information is removed from *Identidad*.

To learn the history of Latin America one turns to novels, to fiction. To experience the lives of the people one reads poetry and testimonials.[11] Books of history and biography are not so important. And unlike contemporary artists from the United States, Latin America's leading visual artists confront political, ethical, and moral issues in far greater numbers. Conceptual art often served as the vehicle during the last decades of the twentieth century, but the need to bend art to moral purpose seems bred in the Latin soul. According to Luis Camnitzer, "We live the alienating myth of primarily being artists. We are not. We are primarily ethical beings sifting right from wrong, just from unjust.... In order to survive ethically we need a political awareness that helps us understand our environment and develop strategies for our action. Art becomes the instrument of our choice to implement these strategies."[12] Quoted often, those words underpin much of the work in this exhibition.

History is a nightmare from which I am trying to awake —James Joyce, *Ulysses*

Camnitzer, a Uruguayan born in Germany and raised in Uruguay, left for the United States in 1964. He suffered from afar as his youthful companions were kidnapped, held incommunicado, and moved from one clandestine detention center to the next. Some were killed, others released after years of unimaginable torture. Luis Camnitzer, the artist, chose to imagine. In protest and as a sign of solidarity he embarked upon his greatest work, *From the Uruguayan Torture Series*.

A printmaker, Camnitzer turned to photo-etching, a mingling of ancient and contemporary techniques. The artist immersed himself into the work, his hand, his coffee cup, his writing, his sorrow. For unlike other artists in the exhibition, he invokes the torturer and the ties which entangle the torturer and the tortured. His thirty-five etchings are awash with gorgeous images under which he has written brief messages. In truth, these are very beautiful picture poems. And they are full of darkness, of approaching death, of moral absence. The words of Kenneth Anger come rushing back: "I have found a definition of the Beautiful, of my own conception of the Beautiful. It is something intense and sad.... I can scarcely conceive...a type of Beauty, which has nothing to do with Sorrow."[13]

"They practiced every day" appears under the image of a crucified hand, one nail per fingernail, five in all. "The touch reclaimed spent tenderness" counters a man's fist cruelly burned with a cigarette butt. A finger tied with an electric cord bears the words "Her fragrance lingered on." Who is this woman who splashes herself with perfume before entering the torture chamber to do her work? Is the human heart bankrupt of humanness? How does a good father come home to the family dinner table having used the day to practice his torturing skills? It is as though the whole human race has been damned, generation following generation, eon after eon. Camnitzer's work is not sentimental and it poses no answers. He simply establishes the humanness of the torturer—and therein lies the real issues of Bosnia, and the Holocaust, and Rwanda, and Latin America, and....

Like Camnitzer, Antonio Frasconi has always believed that art should come from a place deep within one's self. Born in 1919 in Buenos Aires to parents who had emigrated from Italy during World War I, Frasconi grew up in Montevideo, Uruguay. He moved to New York in 1945 to study at the Art Students' League. By the 1950s he had become widely recognized as a leading graphic artist, especially in woodblock printing. Over the course of the next fifty years he would illustrate and design over 100 books, books of both joy and terror: the poems of Langston Hughes' *Let America be America Again* and Pablo Neruda's *Bestiary/Bestiario*, images of America's Vietnam, and *A Whitman Portrait*.

The dictatorship in Uruguay was long and difficult, finally coming to an end in 1985, four years after the artist began work on his magnum opus, *Los Desaparecidos* or The Disappeared. Completed over the course of a decade, this extended series of woodblock prints and monotypes pushes the viewer into knowing, into recognizing their own collective culpability, and into remembering. Dark, graphically strong, and echoing the book format, Frasconi's art successfully portrays the horrors of torture, incarceration, and killing while specifically preserving the memory of real people. In addition to the exhibition prints, he published these prints and paintings in a limited-edition book. The companion text was written by Mario Benedetti, a well-known Uruguayan journalist, literary critic, poet, playwright, and writer of fiction who spent ten years in exile. Together Frasconi and Benedetti confront the viewer, the reader, the audience:

An old teaching by Herodotus says: "Nobody is so foolish as to willingly choose war over peace, since in times of peace children bury their parents, and in times of war parents bury their children." Clearly Herodotus was referring to the cleanly fought wars of days gone by. Today's wars (which do not even go by

that name) involve dirty, shameful tactics, and for that reason parents cannot even bury their children.[14]

Interwoven among the woodblock images are specific stories, just as the monotype portraits are of specific people. The conclusion reads:

During the 1970s we witnessed one of the most despicable violations of Human Rights to have occurred in Modern History. Latin America, more specifically Argentina, Uruguay, Chile, Paraguay, Brazil, Guatemala, Honduras and El Salvador, was passing through one of the blackest periods in its History, and still is in some areas.

Women, arrested and tortured while still pregnant, have given birth in prison, nobody knows where their children are.... Over 100,000 have lost their lives in three small countries in Central America. If this had happened in the United States the corresponding figure would be 1,600,000 violent deaths in four years.

In April 1978 a comrade who had been held in the Navy School of Mechanics in Buenos Aires was taken to "El Banco." He told us he managed to find out the "transfers" in that camp. All those "transferred" were injected with a powerful sedative. Afterwards, they were put into a lorry and from there into an aircraft, from which they were thrown into the sea, the Río de la Plata, alive but unconscious."

Another, a former serviceman who participated in one of the many undercover military units that kidnapped, tortured and assassinated thousands of Argentines in the mid-1970s, testified in 1984:

There were things you could not bear, things that were unimaginable.... But the tingling I feel on my skin almost seven years later still makes me feel sick. It still makes me throw up...from seeing the torture of pregnant women... doctors supervising and administering the most sickening torture techniques. Few were allowed to survive once selected for the torture chamber....
Everyone in the group was psychologically abnormal. They had to be to do things like applying electric prods and cutting off fingers. The concept was to break the people psychologically, but the interrogation became secondary. Some could take more, some less, but the interest for us became the end, and almost all would die. The dead bodies were taken away nightly, often to be buried in cemeteries. Others were taken to a landfill for a Navy sporting ground, or were dumped by plane at sea.[15]

In a dark time, the eye begins to see —Theodore Roethke, *In a Dark Time*
As a visual artist, Antonio Frasconi presents the history of the disappeared in Uruguay—and by extension all of Latin America—as a novelist might. One is reminded of Carlos Liscano's *El furgón de los locos* (Truck of Fools) and Mario Vargas Llosa's *Lituma en los Andes*, (Death in the Andes). Others, such as Cildo Meireles, used artistic means to provoke social change. Still others, and there are many, created memorials to the disappeared. Some, such as Luis Camnitzer, tried to comprehend how Latin America slid into this moral abyss. The Guatemalan photographer Luis Gonzáles Palma set out on a different mission. He decided that through his photographs he would force the world to look into the eyes of the Mayan people of his own country.[16] They were killed and disappeared by the thousands during decades of brutal civil war. The killing fields span the country but especially the western highlands where in the early 1980s guerrilla warfare and army repression devastated the Mayan Indians. Over 200,000 died. For people to recognize their suffering, they must first see the Mayan as people.

Palma speaks of meeting Indian Guatemalans "on the street of anywhere" and inevitably they avert their eyes and step aside to allow both the tourist and the non-Indian Guatemalan to pass. He began to photograph individual Mayans outfitted with ritualistic props and mystical costumes. Using asphaltum, he hand-toned the photographs to acquire an aged, sepia tint—that is, all but the eyes. He draped the figures in baroque attire and framed them with brocade and gold leaf. Thus he drew the viewer in with his illusions to a mysterious and ancient people. But the whites of the eyes remained untouched.

Gradually Palma stripped away the baroque trappings. Once he had the attention of the world his work shifted—and certainly by the 1990s his photographs had become coveted by museums and collectors throughout the West. In the work in this exhibition Palma insists that the viewer not only look into the eyes of the present-day Mayan people, but recognize what the civil war is doing to these people. A beautiful Mayan woman, standing before a field of makeshift crosses, gazes with quiet dignity directly into the eyes of the viewer (*Entre Raíces y Aire* or Between Roots and Air). In *Tensiones Hermeticas* (Hemetic Tensions) the same Mayan woman gazes from behind safety wire intended to protect the viewer; in a matching frame hangs the empty white shirt of her disappeared loved one. In *Ausencias* (Absences) miniature chairs, all empty, hang on the wall against a background of nothingness, silently waiting,

At one point Palma's life became endangered and he was spirited away by the staff of a European embassy. After six months in Paris, this part-Indian, part-European trained architect who became a self-taught photographer returned to Guatemala to take up his work among the Mayan people.

Not surprisingly, both Luis Gonzáles Palma and Juan Manuel Echavarría live in countries defined by decades of civil war, and subsequently they have chosen photographic processes that allude to time passing, to wars that never end. *N N (no name)* is a monumental photographic installation that Juan Manuel Echavarría created for this exhibition. For fifty years Colombians have been at war with each other and for fifty years the disappearances have continued. Like almost every other Colombian, Echavarría's family has suffered the same kidnappings and killings. The poor, the rich, rural peasants or the ruling classes—no one has escaped. But none has suffered as much as the rural poor. Their disemboweled and dismembered bodies have filled the rivers of Colombia with blood. Sometimes body parts float to the surface and to the attention of the living, who dig shallow graves and mark them with simple wooden crosses bearing the inscription *N N (no name)*.

To create this gigantic mural, Echavarría made a photographic autopsy of a broken and discarded fifty-year-old mannequin, his stand-in for the disappeared. The power of the installation lies in its resemblance to ancient frescoes. Just as paint flecks away, colors fade, and walls crumble with time, Echavarría's photographs capture the decay at the end of disappearances. Technically, the photographs have a dull, faded surface, the result of a coating applied to subvert the damage of ultraviolet light. Aesthetically, the altered surface forecasts impending nothingness.

In *N N (no name)* Echavarría metaphorically unearths the decay and destruction that inevitably accompanies violence against both the individual and the larger collective society. As so eloquently expressed by Kenneth Anger, the destruction is overlaid with a terrible beauty.[17]

Echavarría's work echoes a theme that reverberates throughout the exhibition: the erasure of the personal, of the individual, of the self. Row upon row of vanishing faces mark the work of Colombian Oscar Muñoz and Uruguayan Ana Tiscornia.

Ana Tiscornia's portraits appear modest and unassuming. She began her first series in 1996 as part of a historical demonstration in the building in Montevideo where the Uruguayan constitution was written. After all, constitutions are intended to protect and provide for masses of ordinary, private citizens. Mounted in line at eye level, the small, framed portraits appear yellowed with age. Through the magic of photographic processes, Tiscornia forces the viewer to retreat from the photo-

graph in order to decipher the image of the face. The portraits only come into focus when seen from a distance—not unlike both public and private history. When seen up close, the faces disappear into a blur of black and yellow.

As in Palma's photographs, the communication between the one who gazes out from the portrait is as important as the gaze of the viewer into the eyes of the one portrayed. In Tiscornia's art, all communication is destroyed. Neither the viewer nor the viewed can know the other, just as neither the disappeared nor those who obeyed the orders to disappear the "enemies of the state" will ever walk in the other's shoes.

In the artist's second series of portraits the faces of the disappeared have become obliterated. The portrait frames are turned face to the wall. Interspersed with the frames are notes, letters, and poems—prompting the viewer to try to make sense of it all.

Oscar Muñoz is a Colombian who has spent the last dozen years working with the portrait and its relationship to memory, to mourning, and to death. In Colombia, death by violence has become so ordinary that the larger public no longer protests. No outcry can come from a state of numbness. So how does the private individual memorialize terrible personal loss? Is a photograph, unreal in the first place, able to ground one in reality? Or is the photograph, like the individual, destined for erasure? Is art, like life, truly transitory?

A metaphor for the whole exhibition exists in Muñoz's *Breath*. Only when the viewer comes close enough to breathe on the steel disc does the face of the missing become visible. The viewer's breath brings life. Only through paying very close attention can one both see and know. Only then can the numbness be defeated.

Through their art, these artists fight amnesia in their own countries as a stay against such atrocities happening again. And through their art, they ask us, as United States citizens, to question what role our own country played in supporting the Latin American governments which killed their own people as a matter of course. The forces of evil are as indebted to those who choose not to know as to those who choose to forget.

1. Based on a conversation between Nicolás Guagnini and Laurel Reuter, August 16, 2005, in New York City.

2. Based on a conversation between Fernando Traverso and Laurel Reuter, October 8, 2004, in Rosario, Argentina.

3. Based upon conversations between Sara Maneiro and Laurel Reuter, August 12, 2004, in Caracas, Venezuela.

4. Tina Rosenberg, *Children of Cain: Violence and the Violent in Latin America* (New York: Penguin, 1992) 342-43.

5. Diana Jean Schemo, "There's Still a Lot to Learn about the Pinochet Years," *The New York Times*, March 5, 2000, p. 3.

6. *Seeing through Paradise: Artists and the Terezín Concentration Camp*, Boston: Massachusetts College of Art, 1991, exhibition catalog.

7. Based upon a conversation between Nelson Leirner and Laurel Reuter in Rio de Janeiro, December 14, 2005.

8. In 1965 Nelson Leirner submitted *O Porco* (The Pig), a large stuffed pig in a wooden crate, to the jury of the Brasilica National Salon to raise the question "What is art?" When it was surprisingly accepted he publicly questioned the jury's selection criteria.

9. Mari Carmen Ramírez, *Inverted Utopias: Avant-Garde Art in Latin America*, Yale University Press for an exhibition at the Houston Museum of Fine Arts, 2004, p. 425.

10. The story of the protesting Madres de la Plaza de Mayo, who since 1977 marched in silence every Thursday afternoon at 3:30 pm in front of the Presidential Palace, echoed around the world. Carrying placards emblazoned with pictures of their missing, identified by white kerchiefs tied peasant-style under their chins, they became the symbol of the evil visited upon Argentineans by their own government. At some point the Mothers and the Grandmothers split, the Mothers to pursue larger human rights issues, the Grandmothers to continue looking for their children.

11. Elizabeth Hampsten, "A Seminar in Uruguay on Testimonios," *Radical Pedagogy*, http://radicalpedagogy.icaap.org, 2002.

12. Luis Camnitzer, "The Idea of the Moral Imperative in Contemporary Art," in *Luis Camnitzer: Retrospective Exhibition 1966-1990*, New York: Lehman College Art Gallery, 1991, p. 48.

13. Alice L. Hutchison, *Kenneth Anger: A Demonic Visionary*, London: Black Dog Publishing, 2004, back end sheet.

14. Mario Benedetti, "Los Desaparecidos" (1990) in Antonio Frasconi, *Los Desaparecidos*, (1991), an extended version of an earlier limited edition printed by the artist from the original blocks in 1984. This edition was printed by Clifton Meador using offset lithography in an edition of 475 during the summer of 1991.

15. Ibid.

16. Based upon conversations between Luis Gonzálas Palma and Laurel Reuter in Guatemala City, April 13, 1998.

17. Based upon conversations over several years between Juan Manuel Echavarría and Laurel Reuter, who curated the exhibition Juan Manuel Echavarría: Mouths of Ash (August 2005 at the North Dakota Museum of Art) and produced the accompanying book of the same name (Milan: Edizioni Charta, 2005).

Los desaparecidos
Laurel Reuter

Laurel Reuter es
fundadora del Museo de
North Dakota y curadora
principal del mismo.

"El desaparecer" fue redefinido durante las dictaduras latinoamericanas del siglo XX. "Desaparecer" se convirtió en un verbo transitivo que describía a aquellas personas que eran consideradas como una amenaza para el estado y que eran secuestradas, torturadas y ejecutadas por sus propias fuerzas militares, especialmente durante la década del '70 en Argentina, Brasil, Chile y Uruguay.

La cena se quemó. María no llegó a casa. Acostaron a los niños. Ella no llegó a casa. La preocupación aumentaba, pronto fue remplazada por el desasosiego y acto seguido por una terrible angustia. No había posibilidad de descansar. Escalofríos, sudor frío, diarrea; el cuerpo descompuesto. El miedo manifiesto. El miedo galopante. Los días pasan. Nada. Nadie vio siquiera la sombra de un Ford Falcon, el carro que usualmente usaban, y sin embargo, se la han llevado. Su protesta fue tan leve. Pasan las semanas y los años. No hay información. Se la han llevado.

Tortura. Es posible que ya esté muerta. Quizás alguien la haya visto, haya escuchado sus gritos, sabe si aún vive. Nada. No aparece ningún cuerpo. El miedo aumenta. La busca, en el centro de detención, en la casa de torturas, en la estación de policía y las oficinas del gobierno, escudriñando la burocracia. Nada.

"Desaparecer" al enemigo es el arma más cruel. La población se llena de miedo, la invade como un cáncer, se esparce como una plaga. Los abuelos se la pasan a los niños, los subalternos a sus jefes, los amantes el uno al otro, los maestros se entumecen, el mundo se ve poseído por el miedo.

Los artistas no son inmunes, pero son artistas. A lo largo de los últimos treinta años, un puñado de artistas Latinoamericanos, pensantes y artísticamente astutos, han creado obras sobre *los desaparecidos*. Estos artistas han tenido que vivir los horrores causados por las dictaduras militares que arrasaron con sus países durante la segunda mitad del siglo XX. Algunos hicieron parte de la resistencia, a otros les *desaparecieron* padres o hermanos, unos fueron exiliados. Los más jóvenes nacieron en las postrimerías de las dictaduras. Otros viven en países azotados por guerras civiles sin fin; países como Guatemala o Colombia.

Quienes han muerto, como si nunca hubiesen existido —Ecclesiastics 44:9
Cuando se llevaron a su padre en 1977, Nicolás Guagnini apenas había cumplido los once años. Un año antes, su padre se había ocultado, y el joven Nicolás presintió que había llegado el fin. "Las cosas iban mal. Mi Padre se había ido."[1] Por lo que era un periodista importante, los militares mantuvieron con vida a Luis durante meses. Nicolás creció en Argentina sabiendo que no quería seguir los pasos de su padre. "Mi padre quería cambiar el mundo, pero su forma de hacerlo no tuvo éxito. A través del arte puedo hacer la revolución a diario." También decidió que haría una gran obra sobre su padre, sólo una-la escultura en esta exposición.

En la instalación de Guagnini, el rostro de su padre cobra forma, existe por un instante y desaparece mientras el espectador da vuelta a la obra. Su padre tenía treinta y tres años cuando fue desaparecido; el hijo tenía casi la misma edad cuando terminó la escultura, pero casi podría haber creado su autorretrato. Observar la

obra en compañía del artista es ver un extraño facsímil en su rostro. Los vuelcos en la historia se ven destilados en lo personal.

Al igual que Guagnini, Marcelo Brodsky está particularmente interesado en las caras de aquellos que conoció. Brodsky tuvo que salir de Argentina en 1976 cuando fue identificado como miembro del Frente de Combate Estudiantil. Tres años más tarde, el 14 de agosto, su hermano Fernando de veintitrés años fue secuestrado y desaparecido. Varias décadas después, Brodsky pudo obtener una fotografía final de su hermano cuando estuvo retenido en la ESMA (Escuela de Mecánicos de la Armada), esa ciudadela de tortura y muerte. El exilio del artista, primero en Sao Paulo y después en Barcelona, duró ocho años. Volvió a Argentina convertido en un fotógrafo, judío por siempre, y pronto se convertiría en un artista y activista en pro de los derechos humanos. Lo consumía la memoria, la cual era la fuente de todo su trabajo. ¿Qué les había acontecido a sus amigos durante aquellos años miserables?

Su búsqueda dio como resultado *Buena Memoria,* una foto instalación que da cuenta de la reunión de veinticinco años de graduados de la secundaria. La reunión se convirtió en un recuento histórico. ¿Quién había tenido que exiliarse? ¿Quién había desaparecido? Los rostros de aquellos que había sido exiliados tenían un círculo a su alrededor. Los desaparecidos también tenían el círculo, pero este era rojo y una raya atravesaba el rostro.

La segunda parte de la instalación tiene como objeto a Nando, su hermano desaparecido. Una serie de fotos extraídas del álbum familiar y colgadas al azar sigue la historia de los dos hermanos. Observamos un desorden casual en la instalación de Brodsky que nos recuerda aquellos cajones llenos de viejas fotos familiares o las paredes llenas de fotos en los pasillos de las casas en todo el mundo, cada una en un marco distinto.

Buena Memoria está anclada por dos grandes fotografías de agua en movimiento, el agua café rojiza y fangosa del Río de la Plata. Éste fue el paradero final de incontables desaparecidos argentinos y uruguayos quienes eran lanzados desde pequeñas aeronaves durante la noche. Flotando sobre las olas vemos las palabras "Al río los tiraron," y "Se covirtió en su tumba inexistente". El artista continúa visitando aquel gran río que une y separa los dos países. En la rivera que da contra Buenos Aires, el artista se ha unido con otros argentinos para construir un Parque de la Memoria lleno de esculturas. La escultura del padre de Nicolás Guagnini tendrá ahí su hogar permanente.

Fernando Traverso también crea monumentos a la memoria, pero el tema no es la familia, sino su ciudad y lo que ahí aconteció. Entre 1970 y 1972, Traverso estudió arte en Rosario, Argentina, la capital de la provincia en la que nació. Durante la década del '60, el arte se politizó, pero no en Buenos Aires como era de esperarse, sino que su primera manifestación fue en Rosario. Ya para 1966, la dictadura tenía todo el control y el objeto artístico parecía poco relevante. En cambio, los artistas buscaron transformar la sociedad a través de acciones y *performances* políticos. Por ejemplo, en 1968 el Grupo Rosario se unió a los sindicatos obreros para protestar en contra de las condiciones de trabajo en Tucumán, una ciudad ubicada al norte. Esta atmósfera caldeada fue la que encontró Fernando al entrar en la escuela de bellas artes. Dos años después había abandonado la escuela para convertirse en un activista político.

Durante los siguientes cuatro años, Traverso se dedicó a trabajar a nivel local con los más pobres, aquellos que no tenían ni educación, ni trabajo, ni atención médica. Fernando enseñaba a leer y a escribir. Se unió con otros para construir un humilde centro médico. Se volvió líder comunitario, tratando de organizar a la clase desfavorecida en su lucha por tener derechos económicos y civiles. Por lo que era un artista con conocimientos sobre impresión, su último servicio fue producir documentos falsificados que sirvieran para liberar a sus colegas detenidos. Las desapariciones comenzaron en 1976 y Fernando tuvo que huir a la norteña provincia de Corrientes. Viviendo siempre con miedo, encontraba trabajos sencillos

para no llamar la atención. Durante años trabajó como el inofensivo ayudante de un conductor de camión, siempre moviéndose dentro de Argentina, pero sin volver a casa. En 1983 volvió la democracia a Argentina y Fernando Traverso regresó a Rosario y a la escuela de bellas artes.

Mientras estuvo en la resistencia, sólo conoció a sus miembros por sus códigos y sus bicicletas, su principal medio de transporte ya que les permitía moverse sin que nadie los notara. Cuando uno de ellos era detenido, alguno inevitablemente encontraba su bicicleta abandonada. La primera que encontraron pertenecía a un amigo de Fernando. De ahí en adelante, para Traverso la bicicleta ha sido el símbolo de aquellos que no están. Una vez que terminó la "guerra sucia", Fernando empezó a contar: Rosario había perdido 29 miembros de la resistencia y otros 350 ciudadanos.

Primero, el artista creó un monumento recordando a sus amigos de la resistencia que había perdido: una pared con 29 banderas de seda, cada una con la imagen fantasmal de una bicicleta. El monumento de guerra de Traverso es similar en su forma a todos los monumentos de guerra. De manera inevitable, los más conmovedores se enfrentan a su ambiente. En Hawai, la Filipinas, el sureste de Asia, y a lo largo de Europa se observan formidables monolitos blancos en los que el paisaje ondulado o el mar sirven de telón de fondo. Rígidamente ordenadas sobre pequeñas colinas, se ve fila tras fila de brillantes cruces. La pared de granito negro del monumento a la Guerra de Vietnam en Washington D.C. refleja la suavidad de las nubes que pasan. Las banderas azules de seda creadas por Traverso, que ondulan silenciosamente con el más ligero movimiento de aire, son instaladas en galerías de arte sobrias, blancas y angulosas. Tal como las vidas de sus compañeros desaparecidos, su bella instalación cambia en el tiempo, de ayer a mañana, esquivando las fronteras del arte contemporáneo.

A continuación, Fernando Traverso le puso atención a su ciudad. Trabajando sin permiso a plena luz del día o en la oscuridad de la noche, el artista usó pintura en aerosol para delinear la silueta de 350 bicicletas recostadas contra varios edificios en distintas partes de la ciudad, una para cada uno de los desaparecidos. Incluso la esquina de la tristemente famosa estación de policía/centro de torturas tuvo su bicicleta y ahí permanece aún, esperando a que el tiempo y la lluvia hagan su trabajo. Más tarde, Traverso volvería a fotografiar estas bicicletas-graffiti. Reaparecieron como "postales" en distintas exposiciones, seduciendo al espectador para que se maravillara ante la belleza natural de Rosario, esta ciudad idílica llena de árboles. O también invitaba al público a que trajera un pedazo de tela sobre el que pintaba la silueta de una bicicleta. Les pedía entonces que tomaran fotos de sus banderas de bicicletas en sitios repletos de recuerdos y que se las mandaran; en la biblioteca, la sinagoga, en frente de la casa de algún torturador conocido, o en medio de todos en el retrato familiar, como sustituto de la madre desaparecida, ubicada entre la abuela y el hijo. Las fotos se acumularon, y así dieron lugar a que naciera otra obra de arte colaborativo a medida que su arte se expandía como un espiral, atrapando más y más participantes.[2]

De acuerdo al artista, *no usé los rostros de los desaparecidos porque esas caras se desvanecen con el paso de los años. Pero lo que no ha desaparecido es el dolor que siento por mis compañeros desaparecidos, por mi ciudad degradada. Es mi tristeza la que recuerdo. Yo no quiero crear documentales, sino poesía. Las banderas de mis amigos son banderas de memorias. Si las personas no se acuerdan, continúan cometiendo los mismos errores generación tras generación.*

Polvo como somos —William Wordsworth, *The Prelude*

Al igual que Fernando Traverso, Sara Maneiro tiene una conciencia social extremadamente desarrollada, y al igual que él, su arte emerge de la conjunción entre la vida privada y los eventos públicos. Su investigación sobre los desaparecidos surge de dos eventos sin relación alguna: la muerte de su abuela por causas naturales y la violenta represión gubernamental durante el "Caracazo" que sacudió a

Venezuela en esa época.[3] Con más de 300 muertos, casi todos a manos de las fuerzas de "seguridad," éste levantamiento popular fue el peor en la historia de Venezuela. Más tarde se encontraron fosas comunes que indican que el número de desaparecidos puede ser de casi 3.000 personas.

A comienzos de los '80, Venezuela había estado atrapada en una crisis económica. Presionado por el Fondo Monetario Internacional, el presidente Carlos Andrés Pérez anunció una serie de reformas. El precio de los combustibles, la comida, y el transporte público se disparó. El 27 de febrero de 1989, olas de protestas, revueltas y el saqueo de los almacenes se extendió por todo el país. En Caracas se declaró la ley marcial. El congreso suspendió los derechos constitucionales. Más de 9.000 jóvenes e inexpertos soldados fueron traídos de fuera de la ciudad, equipados con fusiles de asalto y vehículos blindados, y encargados de controlar las revueltas. En los siguientes veintitrés días los miembros de las fuerzas armadas mantuvieron al país a raya, disparando contra los manifestantes y las casas, matando un gran número de niños y personas inocentes, especialmente en los barrios y sectores céntricos de Caracas donde viven los más pobres.

Tres años más tarde se descubrieron las fosas comunes. El Estado había ordenado los entierros clandestinos en La Peste I y II (en el Cementerio General del Sur) para así "cumplir con las instrucciones específicas sobre salud pública." A medida que los cuerpos eran desenterrados, Maneiro buscó a las familias de los desaparecidos y grabó sus historias. Tomó fotos de las fosas comunes, incluyendo los osarios donde eran depositadas las distintas partes del cuerpo después de ser identificadas. Imprimió sus fotografías sobre largos rollos de papel barato usando tinta fugitiva para planos, con lo que las imágenes se desvanecen tan rápidamente como los cuerpos de los desaparecidos. Finalmente, creó su mejor obra, *Mueca de Berenice*.

En la televisión estadounidense, la evidencia forense es el nuevo dios. Uno es identificado por su carta dental. El asesino es castigado. En casi todo el resto del mundo, sin embargo, un juego de cartas dentales es un lujo que sólo pueden tener aquellos con dinero o poder. Hasta épocas muy recientes-a partir del descubrimiento del ADN-las fosas comunes no podían ser analizadas. Al igual que en el trabajo de Sara Maneiro, los dientes se perdían de nuevo en el paisaje, el cual en sus fotografías está compuesto por lugares hermosos llenos de vegetación exuberante. Venimos de la tierra y a ella volvemos, desconocidos e inconocibles, y más que todo, olvidados.

Ve, márcalo bien —Lucas VI: 1

Traverso, Guagnini y Brodsky crearon monumentos honrando la memoria de los desaparecidos, pero otros escogieron a los asesinos como tema. En 2005, Iván Navarro creó una escalera de doce metros de altura en la que a lo largo de los peldaños iluminados se leen los nombres de 600 chilenos recientemente enjuiciados por asesinar a sus compatriotas. Incluso los materiales usados para *Escalera Criminal (Criminal Ladder)*-lámparas fluorescentes, conductos eléctricos, herrajes metálicos y electricidad-evocan las rudimentarias herramientas usadas para torturar. El también chileno Arturo Duclos construyó una monumental bandera chilena usando setenta y seis fémures humanos, una obra que mezcla a los asesinados-a través de sus huesos-y a sus asesinos; el gobierno de Chile. Su bandera de 350 x 525 cm. genera resonancias entre otros chilenos. También sugiere las barras y estrellas de la bandera de los Estados Unidos y el rol de este país al apoyar la dictadura del General Augusto Pinochet, quién llegó al poder en 1973 a través de un golpe de estado sangriento que derrocó al gobierno socialista del presidente electo Salvador Allende, el cual apenas cumplía su tercer año de gobierno.

Al igual que Venezuela, Chile se aprestaba para la revolución a medida que la economía empeoraba. De acuerdo a la periodista Tina Rodenberg,

En octubre de 1972 los pequeños comerciantes se declararon en huelga. Cientos de miles de almacenes a lo largo y ancho del país cerraron sus puer-

tas. Los médicos y transportistas entraron a la huelga al mismo tiempo, frenando el movimiento de bienes de norte a sur de esta franja de país de 4.200 kilómetros de largo. Para este momento, casi todos los sectores de la sociedad que pudieran generar caos estaban haciendo todo lo que podían. Algunos dueños de empresas bajaron la producción o acapararon productos. Otros quemaron las fábricas, vendieron sus inventarios en el mercado negro y sacaron todo el dinero fuera del país.

Una segunda ola de huelgas comenzó en julio de 1973, generando aún más caos y carestía. La inflación se acercaba al 1.000 por ciento anual. Las familias salían de sus casas en la mañana para hacer cola-el marido por el aceite de cocinar, la esposa para el pan, la empleada del servicio por la carne. Los estudiantes de primaria se tomaron sus escuelas,...las huelgas terminaron con el golpe de estado Pinochet.

De acuerdo a Jaime Pérez, Director de la Asociación de Comerciantes Minoristas de Chile, *"La gente estaba cansada de la mala administración, las huelgas permanentes, la falta de transporte, la escasez de alimentos. Pero la CIA dio el empujón final que precipitó el golpe." Allende siempre había asustado a los Estados Unidos, tanto así que la administración del presidente Johnson financió la campaña de Eduardo Frei de 1964 (en la que Frei casi no logra vencer a Allende la primera vez que se lanzó como candidato presidencial)...Nixon le dijo al Director de la CIA, Richard Helms, que la economía debía "ser presionada hasta que gritara." La administración le cortó los créditos de comercio exterior a Chile, que eran de unos $234 millones en 1967. Los créditos comerciales a corto plazo de los Estados Unidos, que eran de $300 millones bajo Frei, bajaron a $30 millones.*

Dos años después del golpe, un comité de investigación del Senado de los Estados Unidos encontró que la CIA le había entregado ocho millones de dólares a los opositores de Allende. El dinero subsidió la prensa en contra de Allende, financió huelgas y sirvió para apoyar a grupos de derecha como el fascista Patria y Libertad que patrocinó escuadrones de la muerte después del golpe.[4]

Los Estados Unidos nunca ha sido capaz de imaginar la democracia desprovista de capitalismo-incluso hoy día en el Medio Oriente. Los norteamericanos comunes y corrientes no sabían- ni saben-prácticamente nada acerca de las intervenciones de su país en Latinoamérica cuando la Guerra Fría contra el Comunismo cruzó el Atlántico. Pocos se enteraron de la Operación Cóndor, un plan de aquellos regímenes militares en Chile, Argentina, Uruguay, Paraguay, Brasil, y Bolivia apoyados por los Estados Unidos para encontrar y asesinar dirigentes de izquierda, líderes sindicales y figuras de la oposición.[5]

En 1976, la Operación Cóndor llegó hasta las calles de Washington, un evento invocado por Iván Navarro en su escultura *Maletín (Briefcase)*. Como parte de la Operación Cóndor, el antiguo ministro de defensa de Chile, Orlando Letelier y su ayudante estadounidense, Ronni Moffitt fueron asesinados mediante un carro-bomba puesto por un grupo cubano terrorista anti-Castro contratado por el gobierno de Pinochet. Ocurrió en *Embassy Row*, la elegantísima calle residencial en la capital de la nación llena de limusinas, guardias de seguridad y mansiones ondeando banderas de todas partes del mundo. De acuerdo al artista, *Maletín* "contiene información de primera mano recolectada de diferentes medios tales como la televisión, libros, periódicos, páginas en Internet, etc. La escultura utiliza el verdadero maletín de uno de aquellos que fueron asesinados."

Navarro vuelve a las lámparas fluorescentes y tubos plásticos rojos al construir *Joy Division*, una mesa en forma de svástica. Es Roja. Roja. Roja. Haciendo alusión a la penetración de ideas Nazi en los hogares Latinoamericanos y en la ideología de los incipientes gobiernos militares dispuestos a matar a los conciudadanos que estuvieran en contra de ellos, la mesa resplandece de manera encantadora e inquietante. ¿Qué tanto se puede atribuir el secuestro, la tortura y las desaparicio-

nes a las ideas transplantadas de la Alemania Hitleriana? Éstas son las preguntas que condensa la mesa de Iván Navarro.

La luz juega un papel central en el arte de Navarro; luz eléctrica, película iluminada, el iluminar la historia clandestina. Narrar es sacar a las luz. "Si vivo contaré; si no vivo mi trabajo lo hará." Estas son las palabras de los artistas que fueron enviados al campo de concentración de Terezine para crear la propaganda Nazi durante la Segunda Guerra Mundial.[6] Durante sus horas de trabajo creaban el arte oficial que los forzaban a hacer. Robaban papel y carboncillo para crear sus propias obras en privado, en la oscuridad de la noche. Escondían sus dibujos en los pisos de madera. Los sacaban a escondidas para entregárselos a agricultores que los enterraban en sus campos. Algunos, incluyendo aquel maestro del dibujo; Fritta (Fritz Taussig), fueron descubiertos y enviados a Auschwitz a una muerte segura. Los dibujos sobreviven y los dibujos cuentan su historia.

El arte comienza con la resistencia —André Gide, *Poétique*

Donde sea que las ideas son suprimidas, los artistas aprenden nuevas formas de comunicarse. Tadeusz Cantor, el más importante mimo del siglo XX y brillante hombre del teatro Polaco aparecía en escena mientras sus censores estaban en la audiencia. ¿Cómo censurar el movimiento de una mano? Escribió. Dirigió. Diseñó escenografía. Actuó en sus propias producciones. A lo largo de la era comunista protestó de manera deliberada, pero en código. De igual manera, los artistas Latinoamericanos siguieron trabajando durante las dictaduras, pero se vieron forzados a hablar en lenguas y símbolos. Los artistas, especialmente en Brasil, Argentina y Uruguay, tuvieron que crear su propia vertiente del conceptualismo como respuesta a la opresión. Estaba basado en ideas y su intención era poder atraer a la población no artista e incluirla en el diálogo; y para algunos, el fin más importante era cambiar sus propias sociedades.

De acuerdo al brasilero Nelson Leirner, desde el fin de la década del '60 hasta el principio de los ochentas no hubo una generación de artistas jóvenes. Había sido vencida por la censura. Los artistas establecidos salieron al exilio sin que aparecieran sus reemplazos. Leirner enseñó en esos años. "Mis estudiantes tenían otra disposición. No era política. El arte para ellos no era algo serio. Sólo a comienzos de los ochenta volvió a ser importante."[7] Al recordar aquellos años, Leirner reflexiona, "En los sesentas éramos Dadaístas, más en esa época que ahora. No éramos artistas Pop. Nuestra meta era ir en contra de la dictadura." Leirner era un artista involucrado en el diálogo, haciendo público su trabajo, mandando un cerdo embalsamado a un jurado.[8]

De 1970 a 1973, Leirner hizo una serie de 36 dibujos en lápiz titulada *Rebelião dos Animals (Rebelión de los Animales)*. En algunos momentos de su vida, Leirner dibujó de manera obsesiva página tras página de obras completas. Este era uno de aquellos momentos. Era sobre el levantamiento del pueblo brasilero pero no podía decirlo.

Yo tenía que usar símbolos de la misma manera en que los periódicos tenían que ocultar la información. Ellos publicaban recetas de cocina con información codificada que la población entendía. Yo dibujaba ganchos para ropa de los que colgaban pollos y los ponía debajo de una máquina que los cortaba en pedazos-una máquina mecánica de torturas. Dibujé tijeras con alas. Vuelan abiertas para castrar o matar. Ves que vienen hacia ti pero no hay forma de defenderte. Creé metáforas acusatorias: pinchos de carne para asar, una sala de recién nacidos con los desaparecidos en los ataúdes usados para bebes. Siempre incluí elementos eróticos en la obra para poder decirles a los censores que no era política sino sólo sobre sexo.

Leirner comenzó sus dibujos subversivos en 1970 durante el peor periodo de represión y torturas en Brasil. Cildo Meireles, de una generación posterior a la

suya, apenas tenía dieciséis años en 1964 y era un estudiante de artes cuando el golpe de estado apoyado por los Estados Unidos ocurrió. Al igual que Leirner, dibujaba constantemente, encontrando en este medio un vínculo instantáneo para sus ideas. Y, al igual que Leirner, también estaba interesado en el cine y los nuevos medios. Durante los primeros cinco años, el joven Meireles trató de mantener separados su arte y la política. Pero a medida que las cosas empeoraban en Brasil, Meireles maduró, convirtiéndose en un tipo distinto de artista, uno que pensaba de manera conceptual la forma en la que debía tratar las circunstancias políticas y sociales. El creía que el arte se podía convertir en una herramienta política y que se podían manipular-o subvertir con fines sociales, los sistemas de comunicación con sus reglas y convenciones inherentes. Como anotaba la Latinoamericanista Mari Carmen Ramírez, *Al cancelar el estatus y preciosura del objeto artístico autónomo heredado del renacimiento, y transferir la práctica artística de la estética al campo más elástico de la lingüística, el conceptualismo abrió el camino para la creación de formas artísticas radicalmente nuevas.*[9]

La prensa, la televisión, la radio, la publicidad-todos los medios oficiales-eran controlados por unos pocos brasileros. Las editoriales de izquierda, los directores, editores, productores de cine, escritores y artistas eran controlados por los censores del gobierno. La libertad de expresión era bastante escasa. En 1970, Cildo Meireles encontró una ruta alternativa para dirigirse al público en general. Primero, el artista usó un sello de goma para ponerle a los billetes opiniones políticamente cargadas tales como "Yankee Go Home." Ponía el dinero en circulación otra vez al pagar su arriendo o comprar comida. Acto seguido, usando la serigrafía le puso mensajes similares a botellas vacías de Coca-Cola antes de que volvieran a la embotelladora para ser recirculadas. El artista usó pintura vítrea blanca igual a la del logo de Coca-Cola, así que pocos notaban que la botella estaba alterada hasta que comenzaban a beber. Estas botellas y billetes de lo que Meireles llamó *Inserción en los Circuitos Ideológicos* son muy apetecidos hoy día por los museos y coleccionistas. Siguen siendo, sin embargo, artefactos, reliquias o recuerdos de acciones políticas, su intención no es ser "obras de arte".

Veinticinco años más tarde un grupo de artistas crearon una obra colectiva siguiendo la misma premisa; inducir a la acción. Les había llegado una invitación del Centro de la Recoleta, un centro artístico de propiedad de la ciudad de Buenos Aires. ¿Estarían los artistas dispuestos a participar en un proyecto para ayudar a las Abuelas de la Plaza de Mayo cuyos hijos e hijas habían desaparecido durante la dictadura? Aquellos que estaban ausentes iban a ser padres o madres, casados o no (o si ya había nacido el infante también era secuestrado con su madre). Los padres fueron asesinados y las madres recluidas en centros de detención clandestinos hasta el parto, después del cual eran asesinadas. Los recién nacidos eran entregados en adopción a familias militares porque, "Si nosotros los destruimos, ganamos. Si convertimos as sus hijos en lo que nosotros somos, destruimos la posibilidad de que sus creencias sobrevivan." Después de todos estos años, las Abuelas todavía buscan a sus hijos y nietos ausentes.[10]

Al final, trece artistas colaboraron en la creación de *Identidad:* Carlos Alonso, Nora Aslán, Mireya Baglietto, Remo Bianchedi, Diana Dowek, León Ferrari, Rosana Fuertes, Carlos Gorriarena, Adolfo Nigro, Luis Felipe Noé, Daniel Ontiveros, Juan Carlos Romero y Marcia Schvartz (Ver figura xxx). Unos pocos artistas fueron quienes recibieron la invitación original para participar. Se conocieron y rápidamente llamaron a otros artistas a que se unieran. Cada uno entregó una propuesta basada en las fotos que les dieron las Abuelas, además de unos espejos. El grupo escogió la idea de un artista y la ejecutó de manera colectiva. A tono con el espíritu de la obra, el nombre del artista nunca se ha hecho público.

La obra consiste en una faja de fotografías y espejos colgados a nivel de los ojos. La fotografías en blanco y negro de los desaparecidos están dispuestas una al lado de la otra-fotos tamaño pasaporte ampliadas, sacadas de la prensa, los

anuarios escolares o fotos de identidad. A lado de cada foto hay un espejo que representa el infante robado. Madre, padre, espejo, madre, espejo, madre, padre, espejo. La hilera continúa hasta completar los 200 chiquillos ausentes. Bajo cada juego de padres aparece una lista de estadísticas.

HIJO que debería haber nacido a finales de MARZO, 1976
Madre: Amalia Clotilde Moavro
Padre: Héctor María Patiño

La pareja fue secuestrada por fuerzas de seguridad uniformadas el 4 de octubre de 1975 en la ciudad de Tucumán. Amalia tenía tres meses y medio de embarazo. Se supo que fueron recluidos en Famaillá, el centro de operaciones de la Comandancia de la Operación Independencia.
Los tres siguen desaparecidos.

Cuando se inauguró *Identidad* en el Centro Cultural Recoleta en Buenos Aires, tres individuos descubrieron sus identidades anteriores. Al ver su propio reflejo al lado de las borrosas fotografías de sus padres, o bien se reconocieron a sí mismos o a alguien que conocían en las caras de los ausentes. Una vez que se encuentra un hijo desparecido, su información es retirada de *Identidad*.

Para aprender la historia de Latinoamérica hay que dirigirse a las novelas, a la ficción. Para poder experimentar cómo viven las personas, hay que leer poesía y testimonios.[11] Los libros de historia y las biografías no son tan importantes. Y a diferencia de artistas contemporáneos estadounidenses, los más importantes artistas visuales Latinoamericanos se enfrentan a cuestiones políticas, éticas y morales con mucha mayor frecuencia. El arte conceptual muchas veces sirvió como vehículo en las últimas décadas del siglo XX, pero la necesidad de doblar el arte hacia un propósito moral parece ser inherente al alma Latina. De acuerdo a Luis Camnitzer, *Vivimos el mito alienante de ser artistas antes que nada. No lo somos. Antes que nada somos seres éticos separando lo correcto de lo incorrecto, los justo de lo injusto...Para sobrevivir éticamente necesitamos de una conciencia política que nos ayude a entender nuestro ambiente y a desarrollar estrategias de acción. El arte se vuelve nuestro instrumento escogido para implementar esas estrategias.*[12] Estas palabras, citadas con frecuencia, entrelazan la mayor parte de las obras en esta exposición.

La Historia es una pesadilla de la que me estoy tratando de despertar —James Joyce, *Ulises*

Camnitzer, un uruguayo nacido en Alemania y criado en Uruguay emigró a los Estados Unidos en 1964. Desde la distancia sufría a medida que sus compañeros eran secuestrados, incomunicados y transferidos de un centro de detención a otro. Algunos fueron ejecutados, mientras que otros fueron liberados después de años de inimaginables torturas. En señal de protesta y solidaridad, comenzó su más importante obra: *De la Serie Uruguaya de Torturas*.

Siendo un grabador, Camnitzer escogió el fotograbado, una mezcla de técnicas antiguas y contemporáneas. El artista se volcó por completo en su obra; su mano, su taza de café, sus escritos, su tristeza. Ya que a diferencia de otros artistas en esta exposición, evoca al torturador y los lazos que enredan al torturador con el torturado. Sus treinta y cinco grabados están repletos de imágenes hermosas bajo las cuales ha escrito cortos mensajes. En verdad son poemas-imagen muy bellos. Y están llenos de oscuridad, de la muerte que se acerca, de ausencia de moral. Recordamos inmediatamente las palabras de Kenneth Anger: *He encontrado una definición de lo Bello, de mi propia concepción de lo Bello. Es algo intenso y triste...Y no alcanzo a concebir...un tipo de Belleza, que no tenga algo que ver con la Tristeza.*[13]

"Practicaban todos los días" aparece bajo la imagen de una mano crucificada, un clavo en cada uña, cinco en total. "El Toque reclamaba Ternura ya gastada" con-

trarresta el puño de un hombre cruelmente quemado con una colilla de cigarrillo. Un dedo amarrado con un cable eléctrico lleva las palabras "Su fragancia permanecía." ¿Quién es ésta mujer que se perfuma antes de entrar al cuarto de torturas para efectuar su trabajo? ¿Acaso es que el corazón humano ha perdido todo vestigio de humanidad? ¿Cómo logra un buen padre volver a casa a cenar con su familia después de haber practicado durante todo el día sus habilidades para la tortura? Es como si toda la raza humana hubiese sido maldita, generación tras generación, época tras época. La obra de Camnitzer no cae en lo sentimental y tampoco propone respuestas. Simplemente establece la humanidad del torturador-y aquí encontramos el verdadero problema de Bosnia, del Holocausto, de Ruanda, de América Latina, de...

Al igual que Camnitzer, Antonio Frasconi siempre ha creído que el arte debe venir de un sitio en las profundidades del ser. Nacido en Buenos Aires en 1919 de padres que habían emigrado de Italia durante la primera guerra mundial, Frasconi creció en Montevideo, Uruguay. Se trasladó a Nueva York en 1945 para estudiar en el Art Students' League. Ya para la década del '50 era ampliamente reconocido como un importante artista gráfico, especialmente de grabados en madera. A lo largo de los próximos cincuenta años ilustró y diseñó más de 100 libros, libros de felicidad y de terror: los poemas de Langston Hughes en *Let America be America Again* y el *Bestiario* de Pablo Neruda, las imágenes del Vietnam de los Estados Unidos y el *A Whitman Portrait*.

La dictadura en Uruguay fue larga y difícil, llegando a su fin a finales de 1985, cuatro años después de que el artista comenzó a trabajar en obra magna, *Los Desaparecidos*. Completada a lo largo de una década, esta extensa serie de xilografías y monotipos empuja a los espectadores a que conozcan y reconozcan su propia culpabilidad colectiva y a recordar. Oscuro, gráficamente fuerte y en un formato que similar al de un libro, el arte de Frasconi exitosamente retrata los horrores de la tortura, la encarcelación y el asesinato mientras que conserva la memoria de personas reales. Además de las impresiones de la exposición, publicó éstas xilografías y pinturas en un libro de edición limitada. El texto que acompaña la obra fue escrito por Mario Benedetti el conocido periodista, crítico literario, poeta, guionista, y escritor de ficción que estuvo exiliado durante diez años. Frasconi y Benedetti enfrentan conjuntamente al espectador, el lector, la audiencia:

> Una vieja enseñanza de Herodoto dice: "Nadie es tan tonto como para escoger conscientemente la guerra sobre la paz, ya que en tiempos de paz los hijos sepultan a sus padres y en tiempos de guerra los padres sepultan a sus hijos." Es claro que Herodoto se refería a las guerras limpiamente peleadas de épocas pasadas. Las guerras de hoy día (que ni siquiera llevan ese nombre) involucran tácticas sucias y vergonzosas, y por esa razón los padres ni siquiera pueden enterrar a sus hijos.[14]

Entretejidas a lo largo de las xilografías se encuentran historias específicas, de igual manera que los retratos en los monotipos son de personas específicas. La conclusión dice:

> En la década del '70 fuimos testigos de una de las más despreciables violaciones de los Derechos Humanos que hay ocurrido en la Historia Moderna. América Latina, y más específicamente Argentina, Uruguay, Chile, paraguay, Brasil, Guatemala, Honduras y el Salvador, atravesó por uno de los periodos más oscuros de su Historia, que continúa en algunas áreas.
>
> "Mujeres que fueron arrestadas y torturadas mientras estaban embarazadas han dado a luz en prisión, nadie sabe donde están sus hijos... Más de 100.000 personas perdieron la vida en tres pequeños países Centroamericanos. Si

esto hubiera ocurrido en los Estados Unidos, la figura correspondiente sería de 1.600.000 muertes violentas en cuatro años."

En abril de 1978, un camarada que había sido recluido en la Escuela de Mecánica de la Armada en Buenos Aires fue llevado a "El Banco." Nos dijo que había logrado averiguar sobre los "transferidos" de aquel campo. Todos los "transferidos" eran inyectados con un poderoso sedante. Después, eran montados a un camión y posteriormente a una aeronave, de la cual eran arrojados al mar, al Río de la Plata, vivos pero inconscientes."

Otro, un ex-militar que participó en una de las muchas unidades militares encubiertas que secuestraron, torturaron y asesinaron a miles de argentinos a mediados de la década del '70 testificó en 1984 que:

> "Había cosas que no podías aguantar, cosas que eran inimaginables... Pero el escalofrío que siento en la piel casi siete años más tarde todavía me enferma. Todavía me hace vomitar...haber visto torturar a mujeres embarazadas...los doctores supervisando y administrando las más asquerosas técnicas de tortura. Dejaban sobrevivir a muy pocos una vez que eran seleccionados para el cuarto de torturas...
> Todos en el grupo eran sicológicamente anormales. Tenían que serlo para administrar choques eléctricos y cortar dedos. El concepto era romper a la gente sicológicamente, pero la interrogación pasaba a un segundo plano. Algunos aguantaban más, otros menos, pero el interés nuestro era el fin, y casi todos morirían. Los cuerpos eran sacados cada noche, casi siempre para ser enterrados en cementerios. Otros eran llevados a un relleno para un campo deportivo de la Armada, o lanzados desde un avión al mar."[15]

En tiempos oscuros, el ojo comienza a ver —Theodore Roethke, In a Dark Time

Como artista visual, Antonio Frasconi presenta la historia de los desaparecidos en Uruguay-y por extensión en toda Latinoamérica-como lo haría un novelista. Vuelven a la memoria obras como *El Furgón de los Locos*, Carlos Liscano, o *Lituma en los Andes*, Mario Vargas Llosa. Otros, como Cildo Meireles, usaron medios artísticos para provocar cambios sociales. Otros más, y hay muchos, crearon monumentos a la memoria de los desaparecidos. Algunos, tales como Luis Camnitzer, trataron de comprender la forma como Latinoamérica cayó en este abismo moral. El fotógrafo Luis Gonzáles Palma se impuso una misión distinta. Decidió que a través de sus fotografías forzaría al mundo a mirar a los ojos al pueblo Maya de su país.[16] Miles fueron desaparecidos y asesinados durante décadas de brutal guerra civil. Los campos de la muerte están a lo largo y ancho del país, pero se concentran hacia el altiplano Occidental en donde la guerrilla y la represión del ejército devastaron la población indígena maya. Murieron más de 200.000. Para que las gente pueda reconocer su sufrimiento, primero deben ver a los maya como personas.

Palma habla de encontrarse con indígenas guatemaltecos "en cualquier calle" e inevitablemente bajan los ojos y se hacen a un lado para dejar que pasen el turista y el guatemalteco no indígena. Comenzó a tomar retratos individuales de indígenas maya ataviados con accesorios rituales y disfraces místicos. Viró a mano las fotografías usando asfalto para que adquirieran un tinte sepia envejecido-esto es, exceptuando los ojos. Los vistió con ropas del Barroco y los enmarco en brocados y laminilla de oro. De esta forma atraía al espectador con la ilusión de una gente misteriosa y antigua. Pero no tocaba el blanco de los ojos.

De forma gradual, Palma fue desechando los ropajes barrocos. Una vez que había captado la atención del mundo su trabajo cambió-y ciertamente para la década del '90 sus fotografías eran apetecidas por museos y coleccionistas en todo Occidente. Para esta exposición, Palma insiste en que el espectador no sólo mire

a los ojos al pueblo Maya contemporáneo, sino que también reconozca lo que la guerra civil le hizo a este pueblo. Con una dignidad silenciosa, una hermosa mujer maya mira directamente a los ojos del espectador al lado de campo tras campo de cementerios con cruces improvisadas (*Entre Raíces y Aire*). En *Tensiones Herméticas*, la misma mujer maya mira desde atrás de los alambres de seguridad cuya intención es proteger al espectador y al lado en un marco igual cuelga la camisa blanca de su amado que ha desaparecido. En *Ausencias*, asientos en miniatura, todos desocupados cuelgan de una pared contra un trasfondo vacío, esperando silenciosamente.

En un momento dado, la vida de Palma corrió peligro y tuvo que ser sacado del país por el personal de una embajada Europea. Después de seis meses de estar en París, este arquitecto medio indígena, medio europeo que se convirtió en un fotógrafo autodidacta volvió a Guatemala a continuar con su trabajo entre el pueblo Maya.

No causa sorpresa que tanto Luis Gonzáles Palma como Juan Manuel Echavarría vivan en países que han sido definidos por décadas de guerra civil, y por ende, han escogido procesos fotográficos que hacen alusión al tiempo que pasa, a guerras que nunca terminan. *NN* es una monumental instalación fotográfica creada por Juan Manuel Echavarría para ésta exposición. Durante los últimos cincuenta años los colombianos han estado en guerra consigo mismos, y durante cincuenta años han continuado las desapariciones. Al igual que casi todo colombiano, la familia de Echavarría ha sufrido los secuestros y asesinatos. Los pobres, los ricos, los campesinos y la clase dirigente-ninguno ha escapado. Pero nadie ha sufrido tanto como los más pobres que viven en áreas rurales. Sus cuerpos destripados y desmembrados han llenado de sangre los ríos de Colombia. Algunas veces, ciertas partes del cuerpo flotan a la superficie y atraen la atención de los vivos, quienes cavan tumbas poco profundas y las marcan con cruces sencillas en madera con el nombre *NN*.

Para poder crear este gigantesco mural, Echavarría hizo una autopsia fotográfica de un maniquí roto y desechado de unos cincuenta años, su representación de los desaparecidos. El poder de ésta instalación yace en su semejanza a los frescos antiguos. De la misma forma que la pintura se descascara, el color se desvanece, y los muros se caen con el paso del tiempo, las fotografías de Echavarría capturan la descomposición producto de las desapariciones. Técnicamente, las fotografías tienen una superficie opaca y desvanecida producto de la aplicación de una capa protectora contra la luz ultravioleta. Estéticamente, la superficie alterada presagia la nada que se acerca.

En *NN*, Echavarría desentierra a través de metáforas la descomposición y destrucción que inevitablemente acompañan a la violencia contra los individuos y la colectividad. Como de manera tan elocuente lo expresa Kenneth Anger, a la destrucción se superpone una terrible belleza.[17]

La obra de Echavarría le hace eco a un tema que reverbera a lo largo de la exposición: la anulación de lo personal, del individuo, del ser. Fila tras fila de rostros que se desvanecen caracterizan la obra del colombiano Oscar Muñoz y la Uruguaya Ana Tiscornia.

Los retratos de Ana Tiscornia parecen ser modestos y poco ambiciosos. Comenzó su primera serie en 1996 como parte de una demostración histórica en el edificio donde se redactó la Constitución uruguaya. Después de todo, las constituciones tiene la intención de proteger a las masas de ciudadanos del común. Montadas a nivel de los ojos, los pequeños retratos enmarcados parecen haberse vuelto amarillos de lo viejos. A través de la magia de los procesos fotográficos, Tiscornia fuerza al espectador a alejarse de la foto para lograr descifrar la imagen de la cara. Los retratos sólo pueden ser enfocados al verlos desde lejos-a semejanza de la historia pública y privada. Vistos de cerca, los rostros desaparecen volviéndose un borrón negro y amarillo.

Al igual que en las fotografías de Palma, la comunicación de aquel que mira

desde el retrato es tan importante como la mirada del espectador a los ojos del retratado. En el arte de Tiscornia se destruye toda comunicación. Ni el que observa ni el observado podrán conocerse, al igual que ni los desparecidos ni aquellos que obedecieron las órdenes de desaparecer a los "enemigos del Estado" podrán intercambiar lugares.

En la segunda serie de retratos de la artista, los rostros de los desaparecidos han sido totalmente eliminados. En cambio, los marcos de los retratos miran hacia la pared. Entremezclados con los marcos vemos notas, cartas, y poemas-lo que empuja al espectador a tratar de darle sentido a todo esto.

Oscar Muñoz es un colombiano que en los últimos doce años ha trabajado la relación entre el retrato y su relación con la memoria, el duelo, y la muerte. En Colombia, las muertes causadas por violencia se han vuelto tan comunes que el público en general no protesta. No es posible manifestarse en contra cuando se está en un estado de insensibilidad. ¿Entonces como pueden los individuos recordar las terribles pérdidas que sufren? ¿Puede una fotografía, algo irreal, tener asidero en la realidad? ¿O acaso tanto la fotografía como el individuo están destinados a ser anulados? ¿Es el arte, al igual que la vida, verdaderamente transitorio?

Una metáfora aplicable a toda la exposición existe en *Aliento*, una de las obras de Muñoz. Sólo cuando el espectador está lo suficientemente cerca como para respirar sobre el disco de acero es que se vuelve visible el rostro de quien ya no está. El aliento del espectador da vida. Sólo poniendo atención es posible ver y conocer. Solo así se puede vencer la insensibilidad.

A través de su arte, estos artistas luchan contra la amnesia en sus países para evitar que esto vuelva a ocurrir. Y a través de su arte, nos piden a nosotros, como ciudadanos de los Estados Unidos, cuestionar el papel que ha jugado nuestro país al apoyar aquellos gobiernos Latinoamericanos que asesinaron a sus propios ciudadanos. Las fuerzas del mal están en deuda tanto con aquellos que escogieron no saber como con aquellos que escogieron olvidar.

1. Basado en una conversación entre Nicolás Guagnini y Laurel Reuter, 16 de agosto de 2005, Nueva York.
2. Basado en una conversación entre Fernando Traverso y Laurel Reuter, 8 de octubre de 2004, Rosario, Argentina.
3. Basado en conversaciones entre Sara Maneiro y Laurel Reuter, 12 de agosto de 2004, Caracas.
4. Tina Rosenberg, *Children of Cain: Violence and the Violent in Latin America* (New York: Penguin, 1992) 342-43.
5. Diana Jean Schemo, "There's Still a Lot to Learn about the Pinochet Years," *The New York Times*, March 5, 2000, p. 3.
6. *Seeing through "paradise" artists and the Terezín concentration camp*, Boston: Massachusetts College of Art, 1991, exhibition catalog.
7. Basado en una conversación entre Nelson Leirner y Laurel Reuter en Río de Janeiro, diciembre 14 de 2005.
8. En 1965 Nelson Leirner sometió *O Porco (El Cerdo)*, un gran cerdo embalsamado en una caja de madera al jurado del Salon Nacional Brasilica, planteando la pregunta "qué es arte", y cuando de manera sorpresiva fue aceptado, cuestionó los criterios de selección del jurado.
9. Mari Carmen Ramírez, *Inverted Utopias: Avant-Garde Art in Latin America*, Yale University Press and an exhibition at the Houston Museum of Fine Arts, 2004, p. 425.
10. La historia de las Madres de la Plaza de Mayo, quienes desde 1977 marcharon en señal de protesta todos los jueves a las 3:30 de la tarde frente al palacio presidencial ha dado la vuelta al mundo. Portando carteles con fotos de los desaparecidos e identificadas por su pañoleta blanca anudada bajo el mentón al estilo campesino, se convirtieron en símbolo de la maldad impuesta sobre los Argentinos por su propio gobierno. En un momento dado el grupo se dividió en Madres y Abuelas; las Madres con el fin de apoyar otros problemas de Derechos Humanos y la Abuelas para continuar buscando a sus nietos.
11. Elizabeth Hampsten, "A Seminar in Uruguay on Testimonios," Radical Pedagogy, http://radicalpedagogy.icaap.org, 2002.
12. Luis Camnitzer, "The Idea of the Moral Imperative in Contemporary Art," in *Luis Camnitzer: Retrospective Exhibition 1966-1990*, New York: Lehman College Art Gallery, 1991, p. 48.
13. Alice L. Hutchison, *Kenneth Anger: A Demonic Visionary*, London: Black Dog Publishing, 2004, back end sheet.
14. Mario Benedetti, "Los Desaparecidos" (1990) en Antonio Frasconi, *Los Desaparecidos*, (1991), una versión aumentada de una versión anterior publicada en 1984 como edición limitada impresa por el artista a partir de los grabados en madera originales. Esta edición de 475 copias fue publicada en el verano de 1991 por Clifton Meador en offset.
15. Ibíd.
16. Basado en una conversación entre Luis Gonzáles Palma y Laurel Reuter en Ciudad de Guatemala, abril 13 de 1998.
17. Basado en conversaciones a lo largo de varios años entre Juan Manuel Echavarría y Laurel Reuter quien curó la exposición de Juan Manuel Echavarría: Bocas de Ceniza (Agosto 2005 en el Museo de Arte de North Dakota) y produjo el libro homónimo sobre esta exposición (Milán: Edizioni Charta, 2005).

WORKS OBRAS

NICOLÁS GUAGNINI

Born in Argentina (1966) and resides in New York. Artist, filmmaker, and writer Guagnini is a cofounder with Karin Schneider of Union Gaucha Productions, an independent film production company that produces films and collaborates with artists and professionals from different places, backgrounds, career statuses, viewpoints, and disciplines. He is also a cofounder of Orchard, a collectively organized exhibition and event space in New York's Lower East Side. His writing has appeared in such art publications as *Parkett, Bomb, Trans, Art Nexus, Cabinet, Time Out, Texte Zur Kunst*, and several anthologies and exhibition catalogs; he is also a contributing editor to *Ramona* magazine.

Nació (1966) en Argentina y reside en Nueva York. Artista, cineasta, y escritor, Guagnini es co-fundador con Karin Schneider de la Unión Gaucha Productions, una compañia de producción independiente que produce películas y colabora con artistas y profesionales de una variedad de lugares, antecedentes, estatus de carrera, punta de vista, y disciplinas. Es además co-fundador de Orchard, una exposición y un espacio organizados de manera colectiva en el Lower East Side de Nueva York. Sus obras escritas han salido en revistas como *Parkett, Bomb, Trans, Art Nexus, Cabinet, Time Out, Texte Zur Kunst*, y varias antologías y catálogos de exposiciones; es editor contribuyente de la revista *Ramona*.

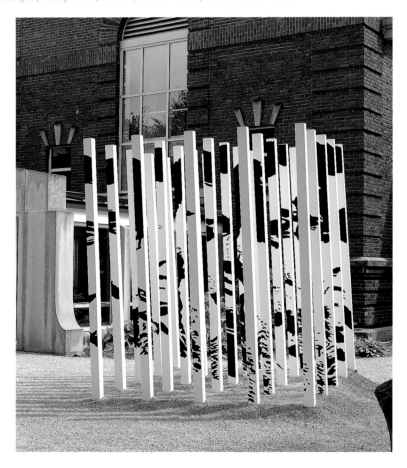

pp. 50-53
30,000, 1998–2005
vinyl decal on armature / calcomanía de vinilo sobre armadura
10 x 10 x 10 ft.
Installed in the garden of the / Instalado en el jardín del North Dakota Museum of Art

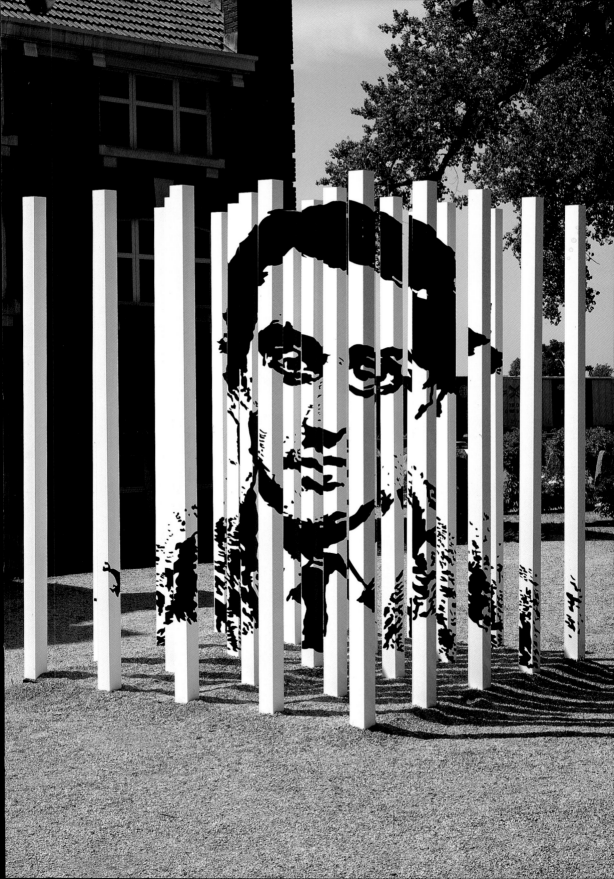

Immediately after the 1976 coup in Argentina, repression spiked. The military government started to censor the press. Human rights groups began telling the world about the kidnappings, torture, and killings that were taking place. Members of these organizations were also kidnapped and disappeared. From that time on human-rights militants protested by holding the pictures of their missing relatives in public demonstrations. These black-and-white photos, many times ID-size, reproduced ad infinitum, posted and publicized by relatives and activists, became the unequivocal symbol of the disappeared. They were recognizable even by those who "didn't know anything." In addition to holding the photos in demonstrations, an influential Buenos Aires newspaper, *Pagina 12*, would publish at the request of families—without cost—the names of people who were kidnapped, plus head shots and a short text. They continue this practice still today. In this work, which I have named *30,000* (the number of disappeared in Argentina), I used the picture of my father that my grandmother carried in the demonstrations. He was a journalist who covered national and international politics. He was disappeared on December 12, 1977. As the spectator moves around the image, my father's face appears and disappears.

Nicolás Guagnini

Inmediatamente después del golpe militar de 1976 en Argentina, la represión aumentó. El gobierno militar censuró la libertad de prensa. Los organismos de derechos humanos comenzaron a denunciar al mundo los secuestros, las torturas, y los asesinatos. Algunos miembros de los organismos también fueron secuestrados y desaparecidos. Desde ese momento en adelante, los militantes de derechos humanos asistieron a manifestaciones con pancartas con las fotos de sus familiares desaparecidos. Las fotos carnet, blanco y negro, reproducidas *ad infinitum*, publicadas y cargadas por familiares y activistas, se instituyeron como el signo inequívoco de los desaparecidos. Se convirtieron en algo reconocible incluso para aquéllos que "no sabían nada."
Además de la presencia pública de las fotos en manifestaciones, el influyente diario Página 12 publicaba (y continúa publicando) sin costo y a pedido de los familiares nombres y fotos de los desaparecidos en sus aniversarios, acompañados de un texto corto. En esta obra, que titulé 30.000 (el número de desaparecidos en Argentina), utilicé la fotografía de mi padre que mi abuela cargara en las manifestaciones. Mi padre fue un periodista que escribía sobre política nacional e internacional. Fue desaparecido el 12 de diciembre de 1977. Cuando el espectador se mueve alrededor de la imagen, el rostro de mi padre aparece y desaparece.

Nicolás Guagnini

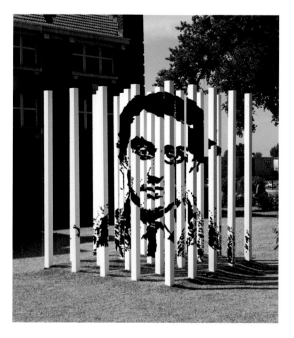 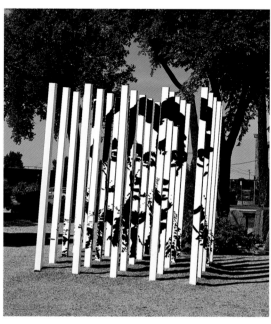

MARCELO BRODSKY

Born (1954) and resides in Argentina. Brodsky is an artist, commentator and human rights activist now based in Buenos Aires after many years in exile in Barcelona. During the 1980s Brodsky completed a Bachelor's Degree in Economics in Spain before beginning his career as a photographer. His photographic work focuses on the integration of photography, multimedia and text. Brodsky has enjoyed considerable international acclaim for his politically charged photographic work, in which he confronts the violent legacy of the Argentinean dictatorship.

Nació (1954) y reside en la Argentina. Brodsky es un artista, comentador y militante de los derechos humanos, establecido ahora en Buenos Aires. En los '80 Brodsky completó una licenciatura en economía en España, antes de empezar su carrera de fotógrafo. Marcelo Brodsky ha gozado de bastante fama internacional con sus trabajos fotográficos, donde confronta el legado de violencia de la dictadura Argentina.

When I came back to Buenos Aires after living in exile in Spain for many years, I had just turned forty and felt the need to work on my identity. I began going through my family photographs, the ones of my youth, the ones from school. I found our 1967 class portrait of our eighth-grade class at Colegio Nacional and decided to hold a twenty-fifth year reunion. I invited those I was able to find to my house, and proposed doing a portrait of each of them. I blew up a huge version of the 1967 picture to serve as a backdrop for the portraits, and asked each participant to include an element of his or her current life in their portrait. I continued to do portraits of those classmates who did not come to the reunion. I worked on the surface of the 1967 photo, writing a few thoughts about the lives of each person. Later, a ceremony was organized in memory of the students who had disappeared or were murdered by state terrorism. After twenty years, the school authorities accepted, for the first time, that the missing be officially recognized in the school's main hall. It was a historic occasion.

As part of the ceremony, we mounted an exhibit of pictures of that era. The pictures were something that remained of the one-hundred-and-five disappeared classmates, a tool to convert them into real, accessible people. They remained on exhibit in the school for a few days. The light of the sun at its zenith penetrated the enormous windows of the hall, shone on the faces of the students who stopped to look, and reflected them on the glass that protected the altered photograph. The portraits of those reflections constitute a fundamental part of this project, as they represent the instant that experience is transmitted from one generation to another.

Marcelo Brodsky

Cuando regresé a la Argentina después de muchos años de vivir en España, acababa de cumplir cuarenta, y quería trabajar sobre mi identidad. Empecé a revisar mis fotos familiares, las de la juventud, las del colegio. Encontré el retrato grupal de nuestra división en primer año en el Colegio Nacional de Buenos Aires, tomado en 1967. Decidí convocar a una reunión de mis compañeros de esa división del Colegio para reencontrarnos después de veinticinco años. Invité a mi casa a los que conseguí localizar y les propuse hacer un retrato de cada uno. Amplié a un gran formato la foto del '67, para que sirviera de fondo a los retratos, y pedí a cada uno que llevara consigo para el retrato un elemento de su vida actual. Seguí retratando a los compañeros del curso que no vinieron a la reunión. Resolví trabajar sobre la foto grande que me había servido de fondo para fotografiar a mis compañeros de división y escribir encima de la imagen una reflexión acerca de la vida de cada uno de ellos.

Más tarde se realizó un acto para recordar a los compañeros del Colegio que desaparecieron o fueron asesinados por el Terrorismo de Estado en los años negros de la dictadura. Después de veinte años las autoridades del Colegio aceptaron por primera vez que recordáramos oficialmente en el Aula Magna a los que faltan. Fue un hecho histórico.

Como parte del acto se armó una exposición de fotos de la época. Las fotos eran algo que quedaba de los ciento cinco compañeros del Colegio desaparecidos, una herramienta para convertirlos en personas concretas, próximas. Las fotos permanecieron expuestas en el Colegio durante unos días. La luz cenital del sol que atravesaba los enormes ventanales del claustro daba en la cara de los estudiantes que se detenían a observar, y producía un reflejo sobre el vidrio que protegía a la foto intervenida.

El retrato de esos reflejos constituye una parte fundamental de este trabajo, ya que representa el momento de la transmisión de la experiencia entre generaciones.

Marcelo Brodsky

Good Memory / Buena memoria, 1997
Installation with 57 photographs and 2 videos (*Memory Bridge* by Rosario
Suarez and Marcelo Brodsky, *A Space to Oblivion* by Sabrina Farji) /
Instalación de 57 fotografías y 2 videos (*Memory Bridge* por Rosario
Suarez y Marcelo Brodsky, *A Space to Oblivion* por Sabrina Farji)
dimensions variable / dimensiones variables

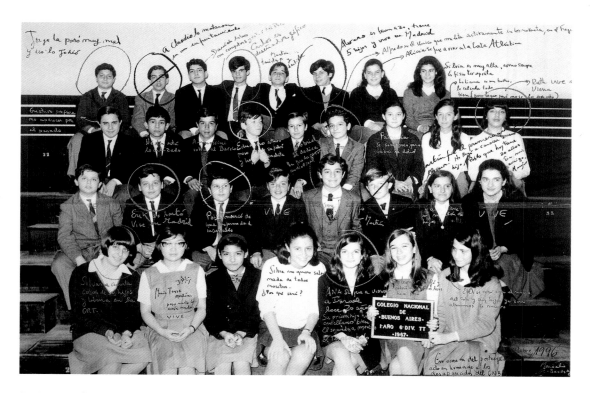

The Companions / Los Compaños, 1996
Large photographic intervention / gigantografía intervenida
46 x 69 in.

The Undershirt / La Camiseta, c. 1979

This is the last picture of my brother Fernando, taken in the concentration camp of the School of Mechanics of the Navy (ESMA). Victor Basterra, a photographer who was also held captive and was in charge of taking pictures of the prisoners, managed to smuggle it out by hiding it among his clothes. This and other images by Basterra were used as evidence at the trial of the military juntas.

Ésta es una de las últimas fotos de mi hermano Fernando, fue tomada en el campo de concentración en la Escuela de Mecánica de la Armada. El fotógrafo Victor Basterra, que estaba preso en la ESMA y trabajaba fotografiando a los detenidos, consiguió extraerla de ese centro clandestino ocultándola entre sus ropas. Ésta y otras imágenes de Basterra fueron utilizadas luego como prueba en el juicio a las Juntas.

Marcelo Brodsky

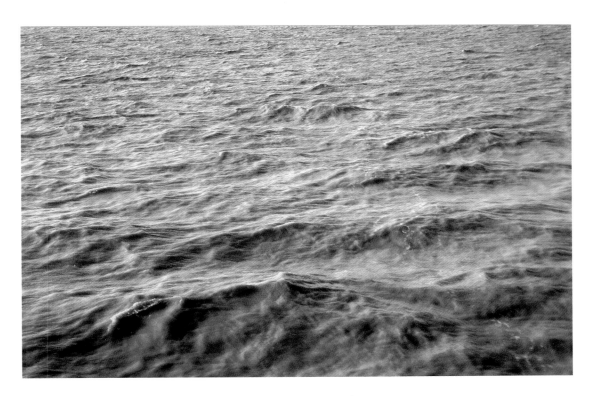

Al río los tiraron. Se convirtió en su tumba inexistente.
Into the river they threw them. It became their nonexistent tomb.

My brother and I travel together on the boat, on the brown waters of the Río de la Plata. We stand in a forbidden place. The sign in the ship reads: "It is forbidden to remain in this place."

Mi hermano y yo viajamos juntos en barco por las aguas marrones del Río de la Plata. Permanecemos en un lugar prohibido.

Marcelo Brodsky

57

FERNANDO TRAVERSO

Born (1951) and resides in Argentina. Although university trained as an artist, Traverso works as a medical technician in Rosario. Always an activist, which included work in the resistance during Argentina's "Dirty War," his art is intertwined with his city and its history. Since beginning his bicycle series, he has had a series of solo exhibitions in the Centro Cultural Recoleta in Buenos Aries and the Biblioteca Argentina in Rosario.

Nació (1951) y vive en la Argentina. Aunque se formó como artista en la universidad, Traverso trabaja como técnico de medicina en Rosario. Siempre ha sido un activista, incluso su militancia en la resistencia durante la Guerra Sucia en Argentina, su arte está entretejido con su ciudad y su historia. Desde el comienzo de la seria de bicicletas, ha presentado exposiciones individuales en el Centro Cultural Recoleta en Buenos Aires y en la Biblioteca Argentina en Rosario.

Interventions on the Streets of Rosario

Until forced into exile, Fernando Traverso was part of the resistance movement in Rosario, Argentina. Many of his *compañeros* in the resistance were disappeared. Often the first evidence that someone had been taken away was finding his abandoned bicycle, the preferred method of transportation for resistance workers. Gradually in Rosario it became more and more common to see abandoned bicycles. At the return to democracy, Traverso resumed his work as an artist. He has created silk banners, one in honor of each fellow resistance worker he knew, and has also spray-painted 350 actual-size bicycle images throughout Rosario, representing the additional number of citizens disappeared from that city by the totalitarian state. Acting after midnight or at midday, when most inhabitants would be having lunch, dinner, or taking a siesta, Traverso "intervenes" on walls and street corners.

To walk down a street in Rosario and find a bicycle leaning against a wall shouldn't seem odd. But getting closer we see it is the black silhouette of a bicycle that was once in just that spot, or in another, or perhaps nowhere.

There are a lot of bicycles, many shadows of bicycles, memories of an event; to be precise they are the memory of a kidnapping, of a disappearance.

The bicycle silhouette is a metaphor of absence. As the Tao says, it is not only the surrounding shape but also the emptiness that gives reality its ultimate meaning.

Fernando Traverso, by imprinting these bicycles, has "intervened" in the city with an uncountable number of stencils that transform an urban space into a place of memory, a fragile memory that must be continually renewed lest forgetting becomes the repressor's ultimate triumph.

Traverso is a contemporary artist who is aware of the site of his actions and feels that that place belongs to him; from there he's been working all this time in order one day to be able to wake up to see all his bicycle stencils wheeling through the city in search of a dream of justice.

Juan Carlos Romero

Intervención urbana en calles de la ciudad de Rosario

Hasta verse forzado al exilio, Fernando Traverso era parte de la resistencia en Rosario, Argentina. Muchos de sus compañeros de la resistencia fueron desaparecidos. Muchas veces la primera evidencia de que alguien había sido llevado era el encontrar su bicicleta abandonada, siendo este el medio preferido usado como transporte por la resistencia. Gradualmente fue más y más común el ver bicicletas abandonadas en Rosario. Cuando la democracia fue nuevamente instaurada, Traverso reinicia su trabajo artístico. Ha creado veintinueve banderas de seda, una en honor a cada compañero de la resistencia, y también ha pintado con aerosol 350 imágenes tamaño real de bicicletas, repartidas en distintas locaciones de la ciudad de Rosario, para representar el número siendo el total de los demás ciudadanos desaparecidos en dicha ciudad por el estado totalitario. Actuando a la medianoche o al mediodía, cuando la mayoría de los habitantes se encuentran almorzando, cenando o durmiendo la siesta, Traverso "interviene" las paredes y esquinas.

Caminar por la calle en Rosario y ver una bicicleta recostada contra una pared no tendría nada de extraño. Pero al acercarnos vemos la silueta negra de una bicicleta que alguna vez estuvo en ese preciso lugar, en algún otro o quizá en ninguno.

Son muchas bicicletas, son muchas sombras de bicicletas, son la memoria de un acontecimiento, para ser precisos son la memoria de un secuestro, de una desaparición.

La silueta de la bicicleta es la metáfora de la ausencia. Como dice el Tao no solo es el contorno sino también el vacío que deja lo que hace que la realidad tenga un último sentido.

Fernando Traverso al imprimir estas bicicletas intervino la cuidad con una incontable cantidad de grabados estarcidos que transformaron el espacio urbano en un recinto de la memoria, de una memoria frágil a la cual hay que estar golpeando siempre, para que el olvido no se convierta en él ultimo triunfo del represor.

Traverso es un artista contemporáneo que conoce el lugar de sus acciones y que siente que ese lugar le pertenece, desde allí estuvo trabajando todo este tiempo para poder ver que un día al despertar, todas las bicicletas impresas están paseando por la ciudad en la búsqueda de un sueño de justicia.

Juan Carlos Romero

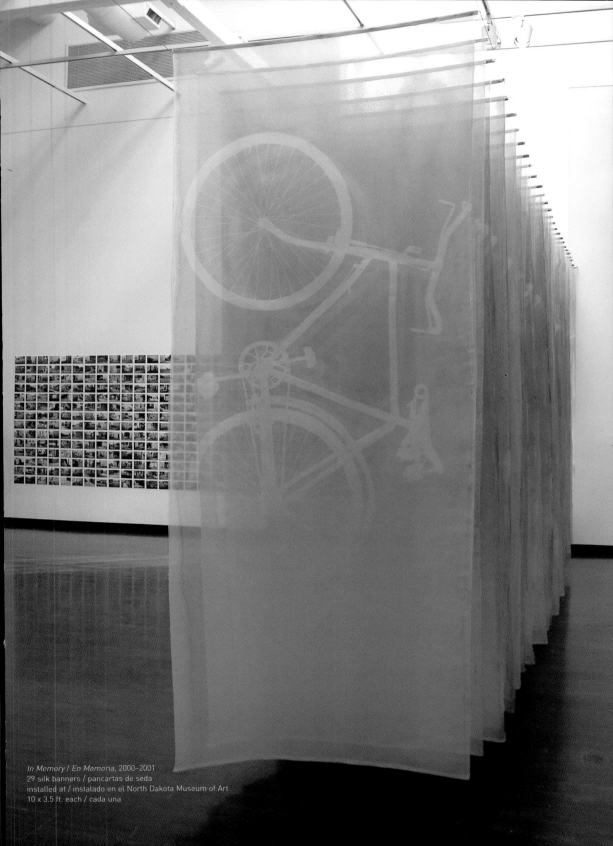

In Memory / En Memoria, 2000–2001
29 silk banners / pancartas de seda
installed at / instalado en el North Dakota Museum of Art
10 x 3.5 ft. each / cada una

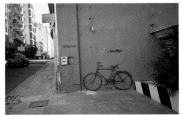

Upper right / Superior der.: Ex-police
station between Dorrego and San
Lorenzo street . This torture center
was know as "The Pit" / Ex Estación
de policía enre las calles Dorrego y
San Lorenzo. Este centro de detención
y tortura era conocido como "El Pozo"

Lower left / Inferior izq.: Magnasco
School, also used as a torture and
detention center / Escuela Magnasco,
también usado como centro
clandestino de detención y tortura

pp. 60–61
*Urban Intervention in the City of Rosario /
Intervención urbana en calles de la ciudad de
Rosario*, 2001 and on / en adelante
350 photographs / fotografías
4 x 6 in. each / cada una

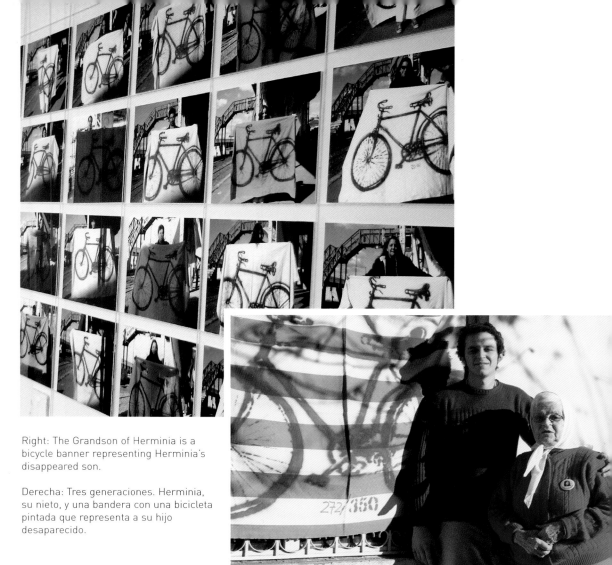

Right: The Grandson of Herminia is a bicycle banner representing Herminia's disappeared son.

Derecha: Tres generaciones. Herminia, su nieto, y una bandera con una bicicleta pintada que representa a su hijo desaparecido.

After making wall stencils, Traverso invited citizens of Rosario to bring sheets of cloth on which he would spray-paint a bicycle, then asked people to photograph the stencils in significant places and send him the photograph. The collected photographs resulted in another collaborative work of art. In *El nieto de Herminia* (The Grandson of Herminia) Traverso's bicycle banner stands in for Herminia's disappeared son.

Fernando Traverso's most recent project is to number real bicycles, inviting cyclists to rescue—metaphorically— the abandoned ones, the images of which have waited for several years in the solitude of a wall or a quiet corner to be picked up by their owners. It is heartening to see them today, in motion and no longer abandoned, writing a new history.

Despues de armar los estenciles, Traverso invitó a los ciudadanos de Rosario a traer telas para pintarles una bicicleta con espray, y después les pidió que sacaran una foto de la bandera en lugares significativos, y mandarle una copia. La colección de fotos resultó en una obra más de arte colectiva. En *El nieto de Herminia*, la bandera de bicicleta de Traverso toma el lugar del hijo desaparecido de Herminia.

El proyecto más reciente de Traverso es poner números a bicicletas actuales, invitando a ciclistas a rescatar, de manera metafórica, las abandonadas, cuyas imágenes han esperado por varios años en la soledad de un muro o en un rincón tranquilo para ser levantadas por sus dueños. Es conmovedor verlas hoy, en movimiento y no abandonadas, escribiendo una nueva historia.

SARA MANEIRO

Born and resides in Venezuela. Maneiro is an artist and journalist who explores social issues in both her art and her journalism. Caracas, her home town, is the focus of her work. From shanty towns to planned neighborhoods, she photographs the urban landscape in all its chaotic dimensions. She has exhibited in Latin America, the United States, and most recently the 2006 Havana Biennial.

Nació y vive en Venezuela. Maneiro es una artista y periodista que investiga temas sociales en su arte tanto como en sus investigaciones. Caracas, su ciudad natal, es el foco de su obra. De los cantegriles hasta los barrios planificados, toma fotos del paisaje urbano en todas sus dimensiones caóticas. Ha expuesto en América Latina, en los Estados Unidos, y en la Bienal de La Habana.

Berenice's Grimace / Mueca de Berenice, 1995
12 C-prints
16 x 20 in. each / cada una

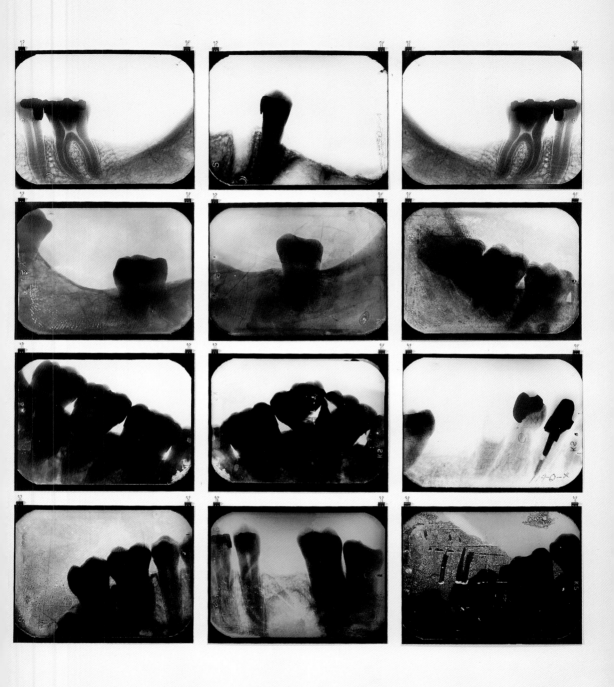

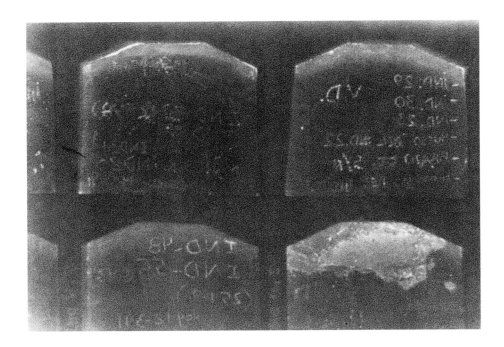

The "unburied" are the players in this body of work. They are victims of one of the greatest tragedies in Venezuela's democratic history, a massacre that wrote a new chapter in the history of disappearances in Latin America. The victims are those who went missing on February 27, 1989, buried in common graves and still not identified. *La Peste* is a tribute to the missing and their families.

The blueprint images are from photographs taken in the cemetery as sixty-five bodies were exhumed in 1992. Unable to be identified, forensic notations were made and the body parts returned to the mass graves. The words, listed opposite, appear on the blueprints as forensic notations.

The accompanying video, *La Peste*, was made possible through the participation of the members of COFAVIC (Comité de Familiares de las Víctimas del 27 de febrero). The narrated text at the beginning was taken from Eduardo Galeano's *Book of Embraces*. The broadcast images included were mainly taken from commercial Venezuelan television channels.

Sara Maneiro

Los "insepultos" son las víctimas de una de las más grandes tragedias de la historia de la Venezuela democrática, una masacre que pasó a formar un nuevo capítulo en la historia de las desapariciones en América Latina. Las víctimas son los desaparecidos del 27 de febrero de 1989, sepultados en fosas comunes y todavía no identificados. *La Peste* es un tributo a los desaparecidos y a sus familiares.

Estas copias heliográficas contienen imágenes tomadas de fotografías del cementerio donde yacen 65 cuerpos que fueron exhumados en 1992. No identificados en el momento, posteriores anotaciones forenses fueron hechas en los nichos donde yacen las partes de los cuerpos. La lista de palabras a la derecha aparece en las copias heliográficas como notas forenses.

El video que acompaña esta pieza, titulado *La Peste*, fue realizado gracias a la participación y colaboración de los miembros de COFAVIC (Comité de Familiares de las Víctimas del 27 de febrero). El texto narrado al inicio del mismo es tomado del libro titulado *Book of Embraces* de Eduardo Galeano. Otras imágenes fueron tomadas de canales de televisión venezolanos.

Sara Maneiro

pp. 64-65
The Unburied / Los insepultos, 1993
2 blueprints / copias heliográficas
37 x 384 in. each / cada una

Blueprint Glossary
Glosario de los cianotipos

Ind / Individual

Trin / Trench

Cuad / Square

Lloviendo / Raining

Teresa, Vanessa:
Testigo de la exhumación / Witnesses of exhumation

Dos dientes / Two teeth

Pie / Foot

Bolsa / Bag

Hueso del Ind / Bone of individual

Brazo / Arm

Mano der / Right hand

Piernas / Legs

The Disappeared / Los Desaparecidos, 2005
North Dakota Museum of Art

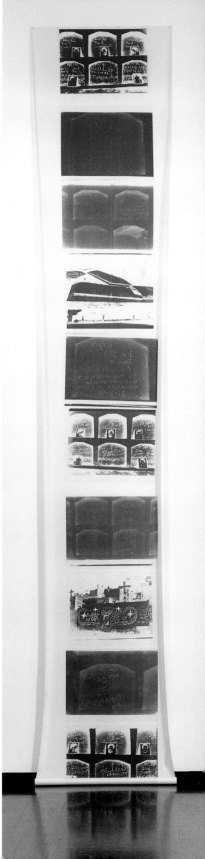

IVÁN NAVARRO

Born in Chile (1972) and resides in New York. Navarro was educated at the University of Chile in Santiago. By 2005 he was showing regularly in the United States and at international art fairs. Appropriating the signature materials associated with Dan Flavin, Navarro builds visually dynamic, radiant structures such as tables and chairs with fluorescent lights. In contrast to Flavin, Navarro's interests reach beyond the minimalist tenets of formal and material concerns, engaging the perception of the viewer and revealing social and political content behind the misleadingly neutral veneer of formalism.

Nació (1972) en Chile y reside en Nueva York. Navarro fue educado en la Universidad de Chile en Santiago. Para el año 2005, exponía regularmente en los Estados Unidos y en ferias de arte internacionales. Apropiándose de los materiales típicamente asociados con Dan Flavin, Navarro construye estructuras visualmente dinámicas y radiantes, como mesas y sillas con luces fluorescentes. En contraste con Flavin, los intereses de Navarro van más allá de los dogmas de lo formal y material, invitando a la percepción del espectador y revelando el contenido social y político tras el barniz neutral engañoso del formalismo.

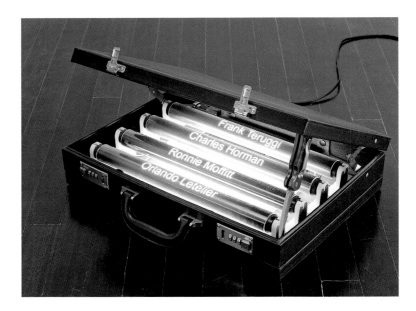

The Briefcase / *Maletín*, 2004
briefcase with objects / maletín con objectos
11 x 18 x 12.5 in.

The Briefcase is based upon the killing of three Americans and one Chilean citizen (who had been stripped of his citizenship and so resided in the United States). It reveals how Augusto Pinochet directly affected the lives of American citizens and residents during his dictatorship in Chile.
Ronni Moffitt was an American citizen, married and working as a researcher at the Institute for Policy Studies. She also worked with Orlando Letelier, the former Chilean Ambassador to the United States. He had also been Minister of Exterior Relationships, Minister of Interior Relationships, and Minister of Defense under Salvador Allende. From 1975 to 1976 Orlando Letelier lived in the United States and worked at the Institute for Policy Studies in Washington, D.C. Moffitt and Letelier were both killed on September 21, 1976, by a car bomb. The Dutch government intended to give millions to Pinochet's government until Letelier had intervened, convincing the Dutch that the money was going to a dictatorship that was abusing human rights. Pinochet ordered the assassination of Letelier, and Ronni Moffitt was caught in the crossfire.

El Maletín está basada en el asesino de tres norteamericanos y un chileno (que había perdido su ciudadanía y por eso vivía en los Estados Unidos). La obra muestra como Augusto Pinochet afectó directamente las vidas de ciudadanos y residentes durante su dictadura en Chile. Ronni Moffitt era ciudadana norteamericana, casada, y trabajaba como investigadora en el Institute for Policy Studies. Trabajaba además con Orlando Letelier, embajador Chileno que fue en Washington. Letelier también había sido Ministro de Relaciones Exteriores, Ministro de Relaciones Interiores y Ministro de Defensa bajo Salvador Allende. Entre 1975 y 1976, Orlando Letelier vivió en los Estados Unidos y trabajó en el Institute for Policy Studies en Washington, D.C. Moffitt y Letelier fueron asesinados el 21 de septiembre de 1976 por un coche bomba. El gobierno holandés estaba por dar millones de dólares al gobierno de Pinochet hasta que Letelier le convenció que el dinero iba a parar a una dictadura que abusaba de los derechos humanos. Pinochet ordenó el asesinato de Letelier, y Ronni Moffitt quedó atrapada en el fuego cruzado.

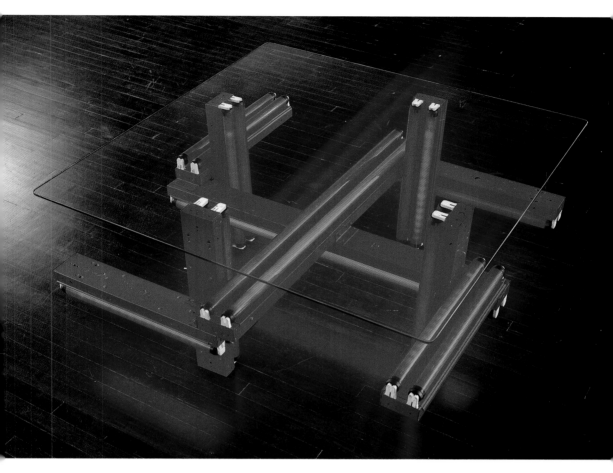

Joy Division, 2004
Fluorescent light bulbs, red plastic tubes, metal fixtures, electricity; glass
table top / Luces fluorescentes, rojos de plástico, portalámparas de metal,
electricidad; mesa cubierta con vidrio
24 x 48 x 48 in.

This sculpture, based upon the swastika symbol made into a coffee table, connects the social relationship between politicians, members of the military, and many German Nazis who immigrated to South America in the middle of the twentieth century. Nazi ideology influenced the young military governments that were appearing across South America.

La escultura, basada sobre el símbolo de la svástica hecho mesa de café, vincula las relaciones sociales entre los políticos, los militares, y muchos alemanes Nazis que emigraron a Sudamérica en la mitad del siglo XX. La ideología Nazi influyó en los nuevos gobiernos militares emergiendo en América del Sur.

pp. 68-69
Criminal Ladder / Escalera criminal, 2005
Fluorescent light bulbs, electric conduit, metal fixtures, electricity; book
with names and offenses / Luces fluorescentes, conducto de electricidad,
portalámparas de metal, electricidad; libro de nombres y delitos
1.5 x 3 x 30 – 38 ft.

This work is based upon a list of military, police, and secret service members indicted for human rights violations committed during the military dictatorship in Chile (1973-1990). Only a few have been given prison sentences. The information is published by the Christian Churches Social Assistance Foundation (Fundación de Ayuda Social de las Iglesias Cristianas, FASIC. For more information consult www.memoriaviva.com

Esta obra está basada en una lista de militares, policías y miembros del servicio secreto, procesados por violaciones de los derechos humanos cometidos durante la dictadura militar en Chile (1973-1990). Sólo unos pocos han sido procesados con prisión. La información fue publicada por la Fundación de Ayuda Social de las Iglesias Cristianas (FASIC.) Consulta www.memoriaviva.com

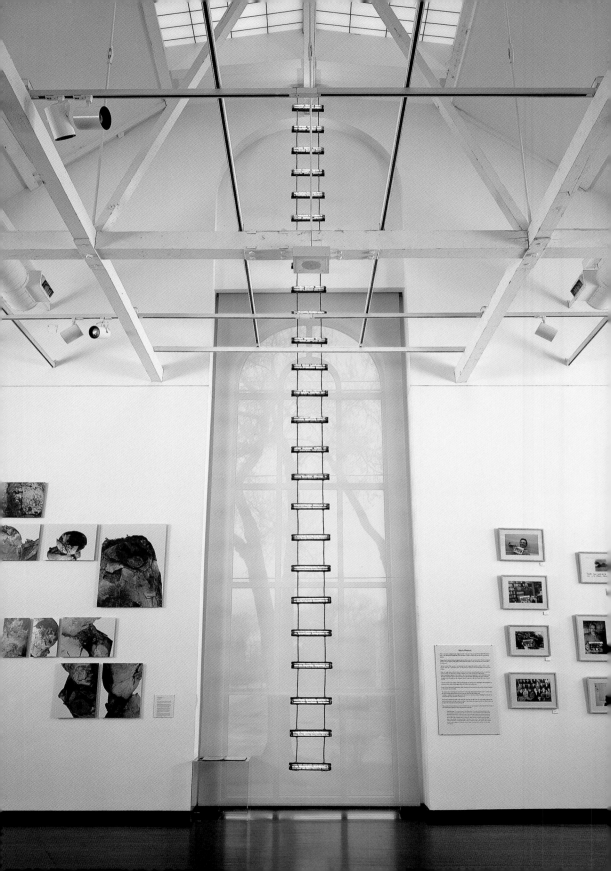

Criminal List

From the book that accompanies *Criminal Ladder*

This is a list of military, police, and secret service members indicted for human rights violations committed during the military dictatorship in Chile (1973-1990). Only a few have been given prison sentences. The information is published by the Christian Churches Social Assistance Foundation (Fundación de Ayuda Social de las Iglesias Cristianas, FASIC) and can be found at www.memoriaviva.com

Abarzúa, Gustavo

This general, now retired, was CNI Director and later head of the DINE, a position he kept until he retired. He was one of the men Pinochet trusted and occupied two of the highest positions in the repression. On December 28 he was arrested for his participation in the secret financial scheme "La Cutufa."

Acevedo, Luis

Actively participated in the so-called Operación Albania that took place between the 15th and 16th of June, 1987, during the Corpus Christi holiday, when twelve persons belonging to the Manuel Rodríguez Patriotic Front were murdered in separate locations in Santiago.

Acevedo, Hugo

This agent who worked in the general quarters of the DINA along with Alejandro Burgos de Beer, was personal secretary to Manuel Contreras, the director of the repressive organization.

Acuña, Victor

CNI agent who went around armed in the Engineering Department of the University of Chile. During university protests he was seen firing against students who were insisting on the democratization of the country. In November 1984 he was captured by students who held him up to a "popular court" (juicio popular), where he admitted to being an agent of the CNI, named his superiors, admitted his participation in the torture of prisoners, revealed the number of persons who worked in "República," and told how he got to the university. Later the students turned him over to university authorities, who in turn turned him over to the Carabineros (national police).

Acuña, Cesar

This CNI member actively participated in Operación Albania, wherein twelve persons belonging to the Manuel Rodríguez Patriotic Front were murdered in separate locations in Santiago over the course of the 1987 Corpus Christi holiday.

Acuña, Mario

This military prosecutor ordered the kidnapping and execution of Isaias Higueras Zúñiga on January 11, 1974. Zúñiga was imprisoned in the Pisagua prison camp when, without court order, he was taken out of the camp and shot. Later in July 1989 his body was exhumed from the local cemetery.

The list continues, on and on, until there are 600 names.

Archivo de Criminales

Libro que acompaña *Escalera criminal*

Esta lista reúne los nombres de militares, policías y miembros de servicios secretos, sometidos a procesos judiciales por atropellos a los derechos humanos durante la dictadura militar en Chile (1973-1990). Sólo algunos de ellos han recibido condena penal. La información fue publicada por la Fundación de Ayuda Social de las Iglesias Cristianas, FASIC, y se encuentra en www.memoriaviva.com

Abarzua, Gustavo

Este General hoy en retiro fue Director de la CNI, y posteriormente fue el jefe del DINE, puesto que ocupó hasta su retiro. Él es uno de los hombres de confianza de Pinochet que ocupó dos de los más altos puestos de los aparatos represivos. El 28 de diciembre fue detenido por su participación en la financiera clandestina "La Cutufa".

Acevedo, Luis

Tuvo una activa participación en la llamada Operación Albania, que se registró entre el 15 y 16 de junio de 1987 durante el feriado de Corpus Christi, donde doce personas que pertenecían al Frente Patriótico Manuel Rodríguez fueron asesinadas en distintos lugares de Santiago.

Acevedo, Hugo

Este agente que se desempeñaba en el Cuartel general de la DINA era secretario personal, junto a Alejandro Burgos de Beer, del director del organismo represivo, Manuel Contreras.

Acuña, Víctor

Agente de la CNI que se paseaba armado dentro del Departamento de Ingeniería de la Universidad de Chile. Durante las protestas Universitarias se le vio disparar contra los estudiantes que exigían la democratización del país. En noviembre de 1984, fue capturado por los estudiantes y se le hizo un "Juicio popular", donde reconoció ser agente de la CNI, quiénes eran sus jefes, su participación en torturas de detenidos, el número de personas que trabajaba en República y cómo llego a la Universidad. Posteriormente, los estudiantes lo entregaron a las autoridades del plantel quienes, a su vez, lo entregaron a Carabineros.

Acuña, César

Este miembro de la CNI tuvo una activa participación en la llamada Operación Albania, que se registró entre el 15 y 16 de junio de 1987 durante el feriado de Corpus Christi, donde doce personas que pertenecían al Frente Patriótico Manuel Rodríguez fueron asesinadas en distintos lugares de Santiago.

Acuña, Mario

Este Fiscal Militar ordenó el secuestro y la ejecución de Isaías Higueras Zúñiga el 11 de enero de 1974. Isaías Higueras Zúñiga se encontraba detenido en el Campo de Prisioneros de Pisagua cuando, sin orden judicial, fue sacado del campo y ejecutado. Posteriormente, en julio de 1989, su cuerpo fue exhumado desde el cementerio local.

La lista continúa y continúa hasta llegar a 600 nombres.

ARTURO DUCLOS

Born (1959) and resides in Chile. Duclos, a 1992 Guggenheim Fellow, has had solo exhibitions at many venues in Europe and the Americas, including the Museum of Modern Art in Bogotá, the Museo Nacional de Bellas Artes in Caracas, the Fine Arts Museum in Santiago, the Centre d'Art Contemporain d'Herblay, France, and galleries in New York, Madrid, Milan, Rome, Costa Rica, and Paris.

Nació (1959) y reside en Chile. Duclos, ganador de un Guggenheim Fellowship en 1992, ha montado exposiciones individuales en varios sitios en Europa y en América, que incluyen el Museo de Arte Moderna en Bogotá, el Museo Nacional de Bellas Artes en Caracas, el Museo de Bellas Artes en Santiago, y el Centre d'Art Contemporain en Herblay, Francia, además de en galerías en Nueva York, Madrid, Milán, Roma, Costa Rica, y París.

Untitled is the name of this work from 1995, constructed out of 75 human femurs screwed together to form a fragile flag of Chile. The work continues an investigation I began with *The Anatomy Lesson*, in which a gathering of human bones painted with colored symbols lies scattered on a white towel on the floor.

I have been working with human bones since 1983, secretly looking for a way to make a memorial to the thousands of persons who disappeared and died during our country's period of state violence. I wanted to create a work that could itself become the symbol—the flag—that identified an entire nation, joining it with the image of another identity that for three decades marked our destiny.

My work is called *Untitled* because of the name's obvious, sad, and eloquent representation of a nation that did not protect its citizens. It is a vain gesture I have tried to realize: to look for a body (a shape) with which to endow the flag of Chile, and to find it, starved, in bones—a funereal message suffused with the human.

I gathered the femurs over a period of years from medical students and donations. The flag is on the scale of the human body. First I determined the size of the star by the average length of the femurs, and then I determined the size of the flag by the size of the star. Over time I've looked at my works from that period and can now see their inability to restore a memory anesthetized by cruelty, or even to exorcize the ignominious spirit that laid us waste. I always thought that my intention in making this work was beyond being political or moralizing or shocking; it was to create an emblem that would sharply resolve into an image of those moments that were so painful for our country.

Arturo Duclos

Sin título se llama mi obra de 1995, que está realizada con 75 fémures humanos y dibujan entre sí, atornillados, una frágil bandera chilena. En esta obra persisto una investigación que comencé con *La lección de anatomía*, un conjunto de osamentas humanas pintadas con símbolos de colores, dispersas en una toalla blanca sobre el suelo.

He trabajado desde 1983 con osamentas humanas, buscando ocultamente realizar un memorial de las miles de personas que murieron y desaparecieron por la violencia de estado que vivió nuestro país. Es por eso que quise hacer una obra que pudiera recoger en sí misma el símbolo que identifica a toda una nación, la bandera, y adherir a ella el signo de otra identidad que marcó nuestro destino durante tres décadas.

Sin título se llama mi obra, por la obviedad de ella misma, su elocuencia se explica como emblema triste de toda una nación que desprotegió a sus ciudadanos. Es un gesto vano que he tratado de realizar al buscar un cuerpo para dotar a la bandera de Chile y encontrarla famélica, en los huesos, una esquela fúnebre dotada de humanidad.

Recolecté durante años los fémures, que conseguí de estudiantes de medicina y donaciones. La bandera está realizada a escala humana, primero determiné la proporción de la estrella por la longitud promedio de los fémures, luego la proporción respecto a la bandera se fijó respecto a la estrella.

Con el paso del tiempo he observado mis trabajos de ese período y manifiesto su incapacidad para restaurar una memoria anestesiada por la crueldad, ni siquiera exorcizar los ignominiosos espíritus que nos asolaron. Siempre pensé que mi intención al hacer esta obra, más allá de ser política o moralizar o escandalizar, fue poder crear un emblema que limpiamente resolviera una imagen de aquellos momentos que fueron tan dolorosos para nuestro país.

Arturo Duclos

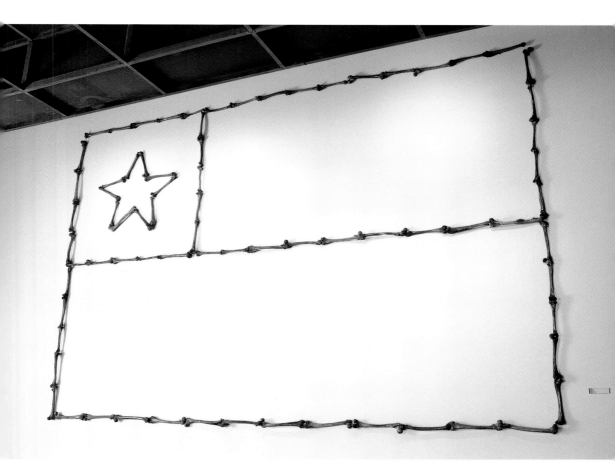

Untitled / Sin título, 1995
75 human femurs and screws / 75 fémures humanos y tornillos
11.5 x 17.2 ft.
Collection / Colección Roberto Edwards, Santiago, Chile

NELSON LEIRNER

Born (1937) and resides in Brazil. Leirner began his career among a dynamic group of Brazilian conceptualists in the early 1960s with art that was politically pointed and visually sparse. He went on to an international career that continues to this day. Several books have been published about his work and in 2002 he was honored with a special room at the 25th São Paulo International Biennial.

Nació (1937) y reside en Brasil. Leiner empezó su carrera con un grupo dinámico de Conceptualistas brasileños en los '60, con arte que era políticamente fuerte y visualmente poco denso. Se desarrolló en una carrera internacional que sigue hoy en día. Se han publicado varios libros sobre su obra, y en 2002 fue honrado con una sala especial en la 25° Bienal Internacional de São Paulo.

By 1965 Brazil's military regime was already repressing cultural and artistic life. Young Nelson Leirner's wide-ranging explorations encompassed film, installation, performance, and drawing. Yes, drawing. Obsessively and inevitably, he drew. The military oppression was at its worst in 1970 when Leirner began his "Revolt of the Brazilian People" series—though of course he couldn't call it that. Locking himself away with only paper and graphite, relying upon code and symbols laced with irony and sarcasm, he turned out drawings by the dozens. Ultimately they became his "Revolt of the Animals" series of which fifteen are included in this exhibition. The drawings feature tragic allegories packed with metaphors for Brazil and Brazilians. They are divided into a series of movements movements beginning and ending in thought: Renaissance of an Idea, Rebellion, Trapped, Tortured, Deported, and Abandoned Ideas. Thirty-five years later the Chilean poet Bruno Vidal echoes the brutality inherent in Leirner's work.

Para 1965, el régimen militar de Brasil ya reprimía la vida artística y cultural. Las amplias exploraciones del joven Nelson Leirner incluían el cine, la instalación, la actuación y el dibujo. Sí, el dibujo. Obsesiva e inevitablemente, dibujaba. La represión militar estaba en su peor momento en 1970, cuando Leirner empezó su serie "La rebelión del pueblo brasileño" que, por supuesto, no pudo llamarla así. Encerrándose solamente con papel y grafito, confiando en códigos y símbolos marcados por la ironía y el sarcasmo, sacó dibujos por docenas. Al final, se convirtieron en su serie "La rebelión de los animales", de los cuales quince dibujos se encuentran en esta exposición. Los dibujos muestran alegorías trágicas repletas de metáforas significativas para Brasil y los brasileños. Se dividen en una serie de movimientos, empezando y terminando con la idea: El renacimiento de una idea, Rebelión, Atrapado, Torturado, Deportado e Ideas abandonadas. Treinta y cinco años después, el poeta chileno Bruno Vidal hace eco a la brutalidad inherente en la obra de Leirner.

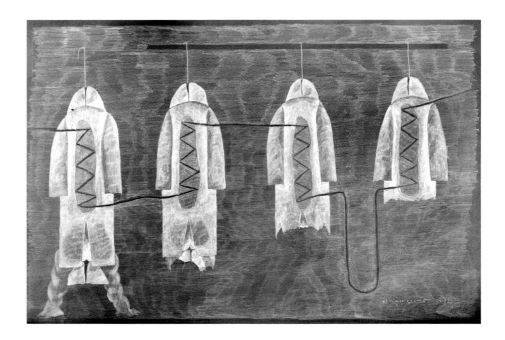

pp. 72–75
Revolt of the Animals / Rebelión dos animales, 1970–1973
15 drawings / dibujos, graphite on paper / grafito sobre papel
dimensions variable / dimensiones variables
Collection / Colección Candida Helena Pires de Camargo, São Paulo

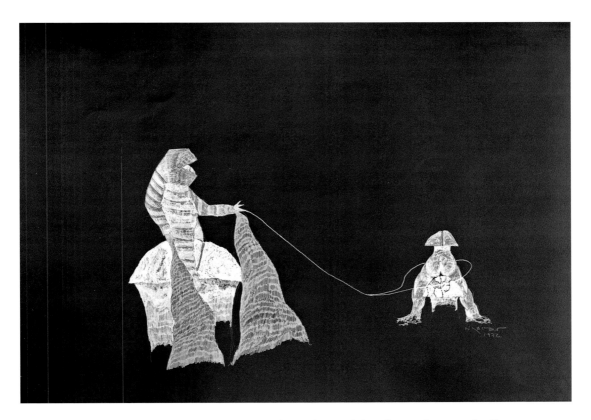

The skull, the mouth, the crotch, the petticoat, the navel,
The vagina destroyed, the barbed wire encircling
her neck, the death of communist activist
Marta Ugarte.

El cráneo, la boca, la estría, la enagua, el ombligo,
La vagina destrozada, el alambre de púas enquistado
en el cuello, la muerte de la militante comunista
Marta Ugarte.

Bruno Vidal, *Arte Marcial* (Martial Art), 1991 (Translated by / Traducido por Elizabeth Hampsten)

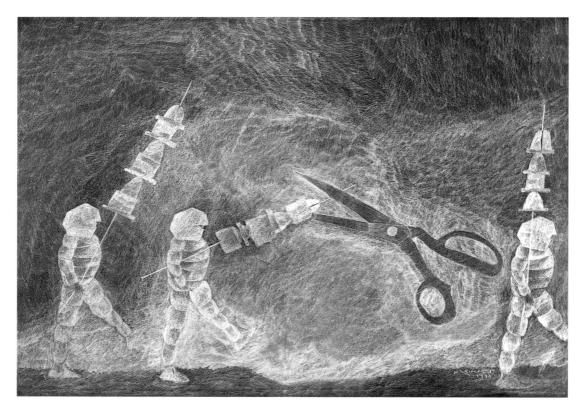

At curfew
they've turned the Fifth Symphony on
full blast in the Land Rover.
Good to match cultural music
with the piercing shrieks
of the anonymous mass in the suburbs.

En horas del toque de queda
han puesto la Quinta Sinfonía
a todo volumen en el Land Rover.
Era bueno hacer coincidir la música
culta con los gritos desgarradores
de la masa anónima en los suburbios.

Bruno Vidal, *Arte Marcial* (Martial Art), 1991 (Translated by / Traducido por Elizabeth Hampsten)

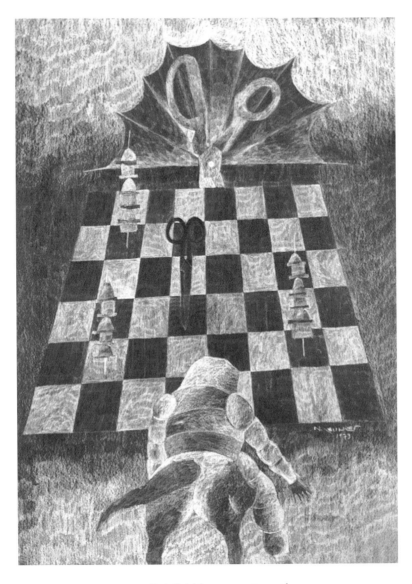

—pura objetividad del arte no comprometido—

—pure objectivity of uncommitted art—

Bruno Vidal, *Arte Marcial* (Martial Art), 1991 (Translated by / Traducido por Elizabeth Hampsten)

CILDO MEIRELES

Born (1948) and resides in Brazil. Since the late 1960s he has created sculptures and installations that function as open propositions in which the audience is invited to become acutely aware of the experience of their bodies in space and time. A retrospective of his work was presented at the New Museum of Contemporary Art in New York in 1999 and then traveled to the Museu de Arte Moderna in Rio de Janeiro and the Museu de Arte Moderna in São Paulo.

Nació (1948) y reside en Brasil. Desde los '60, ha creado esculturas e instalaciones que funcionan como propuestas abiertas donde el público está invitado a enterarse fuertemente de la experiencia de sus cuerpos en el espacio y el tiempo. Una retrospectiva de su obra fue presentada en el New Museum of Contemporary Art en Nueva York en 1999, y después viajó al Museu de Arte Moderna en Rio de Janeiro y al Museu de Arte Moderna de São Paulo.

Cildo Meireles removed empty Coca-Cola bottles from circulation, stamped them with the words "Yankee Go Home," and sent them back to the bottling company to be refilled. In the same spirit, he stamped *Quem Matou Herzog?* (Who Killed Herzog?) on bank notes and spent them back into circulation.

Wladimir Herzog (1937–1975) had a distinguished career in São Paulo state educational television—TV Cultura— where he was chief of journalism and was active in the civil resistance movement opposed to the 1964–1979 Brazilian military dictatorship. He was also a dramaturge and a professor at the School of Communications and Arts of the University of São Paulo.
Herzog was killed in detention on October 25, 1975, by the state's repressive apparatus. The official version for his death was that he had committed suicide by hanging, after admitting to being a member of the then illegal Brazilian Communist Party. Autopsy was inconclusive, but at the time forensic pathologists were functionaries of the police and systematically produced false autopsy reports in cases of death by torture. Public opinion, however, never accepted this version and his murder generated national indignation. Two other journalists who were arrested with him and were in an adjoining prison cell witnessed his torture.
According to Henry Sobel, the chief rabbi of the main synagogue of São Paulo at the time, the murder of Herzog changed the country. "It was the catalyst of the eventual restoration of democracy. His death will always be a painful memory of a shady period of repression, a perpetual echo of the voice of freedom, which will never be kept silent."
After finding out that Herzog's body bore the marks of torture, Rabbi Sobel decided that he should be buried in the center of the cemetery rather than in a corner, as Jewish tradition demands in cases of suicide. This was made public and completely destroyed the official version of suicide. Opposition to the repressive order was rekindled. An active and effective anti-dictatorship movement was launched and this culminated with the re-democratization process and the end of the military dictatorship in 1979. Herzog's death is seen today as the beginning of the end of the Brazilian military dictatorship.

Wikipedia

Cildo Meireles sacó de circulación botellas de Coca-Cola vacías, las estampó con las palabras "Yankee Go Home," y las devolvió a la embotelladora para que las volvieran a llenar. En el mismo espíritu estampó "¿Quem Matou Herzog?" ("¿Quién mató a Herzog?") en billetes y los puso a circular de nuevo al gastarlos.

Wladimir Herzog (1937-1975) tuvo una carrera distinguida en la televisión educativa de São Paulo, TV Cultura, donde fue jefe de periodismo, y militó en la resistencia civil contra la dictadura militar brasileña de 1964-1979. Era también dramaturgo y profesor en la Facultad de Comunicaciones y Artes de la Universidad de São Paulo. Herzog fue asesinado el 25 de octubre de 1975 por el aparato represivo del Estado mientras estaba detenido. La versión oficial indicó que se había suicidado colgándose, después de haber confesado que era miembro del Partido Comunista, el cual era ilegal en ese entonces. La autopsia no dio más información, pero en ese momento los patólogos forenses eran funcionarios de la policía y sistemáticamente producían falsas autopsias en casos de muerte por tortura. La opinión pública, sin embargo, nunca aceptó esa versión y su asesinato generó indignación nacional. Dos otros periodistas detenidos con él que estaban en la celda de al lado, presenciaron su tortura. Según Henry Sobel, el gran rabino de la sinagoga principal de São Paulo, el asesinato de Herzog cambió el país. "Fue el catalizador de la eventual restauración de la democracia. Su muerte siempre será un recuerdo doloroso de una etapa oscura de la represión, un eco perpetuo de la voz de la libertad, que nunca será silenciada." Una vez que se supo que el cuerpo de Herzog tenía huellas de tortura, el rabino Sobel decidió que debía ser enterrado en el centro del cementerio y no en un rincón, como lo requiere la tradición judía para aquellos que se suiciden. Esto se hizo público y negó la versión oficial del suicidio. La oposición al orden represivo se reavivó. Se lanzó un movimiento contra la dictadura y esto culminó en el proceso de redemocratización y el final de la dictadura militar en 1979. Hoy se ve su muerte como el comienzo del final de la dictadura militar en Brasil.

Wikipedia

The History of Art
The Role of Language
Political Statements
For me art includes all three.

La Historia del Arte
El Papel del Lenguaje
Afirmaciones Políticas
Para mí el arte incluye los tres.

Cildo Meireles

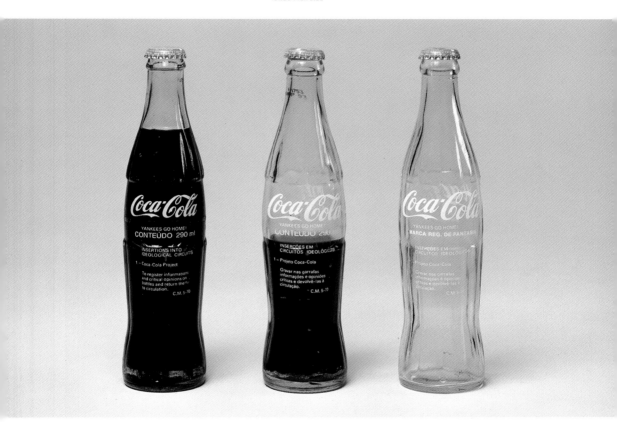

Insertions into Ideological Circuits: Coca-Cola Project /
Inserción en Circuitos Ideológicos: Proyecto Coca-Cola, 1970
Coca-Cola bottles / botellas de Coca-Cola, transferred text / textos transferidos
7.12 in. high / de altura
Courtesy of the artist and / Con permiso del artista y Galerie Lelong, New York

IDENTITY / IDENTIDAD

Collaboration by / colaboración por
Carlos Alonso, Nora Aslán, Mireya Baglietto, Remo
Bianchedi, Diana Dowek, León Ferrari, Rosana Fuertes,
Carlos Gorrarena, Adolfo Nigro, Luis Felipe Noé, Daniel
Ontiveros, Juan Carlos Romero and / y Marcia Schvartz

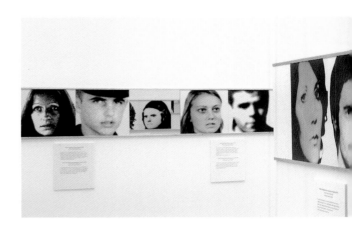

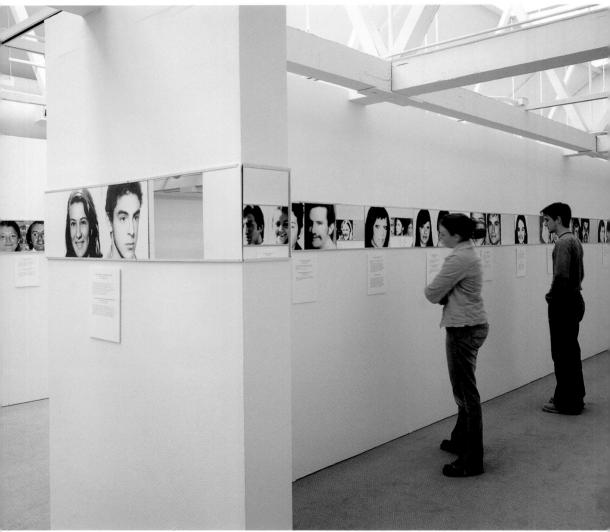

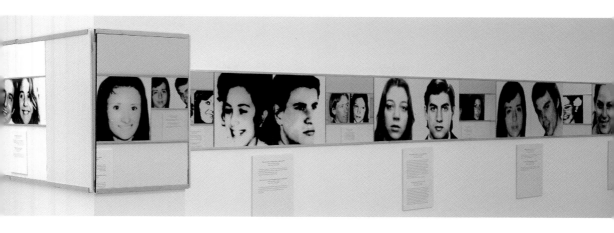

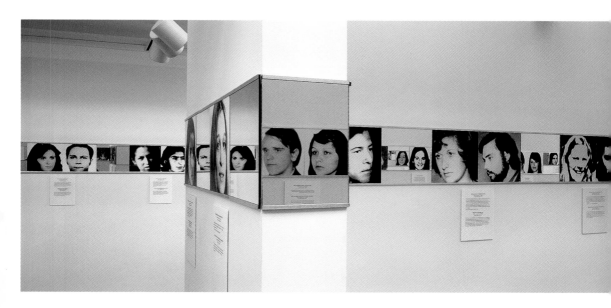

Identity / *Identidad*, 1998
132 mirrors, 224 photographs, and 24 epigraphs, 12 x 12 in. each / 132
espejos, 224 fotos, 24 epígrafes, 30.5 x 30.5 cm cada una; 117 labels, 8.5 x
11 in. rach / 117 etiquetas, 21.5 x 28 cm cada una; 4 text panels, 40 x 60 in.
each / 4 paneles de texto, 101.6 x 152.4 cm cada uno; 1 video
installed at the / instalado en el North Dakota Museum of Art
Production / Producción: Centro Cultural Recoleta, Buenos Aires
Collection / Colección: Association of the Grandmothers of the Plaza de
Mayo / Asociación de Abuelas de Plaza de Mayo

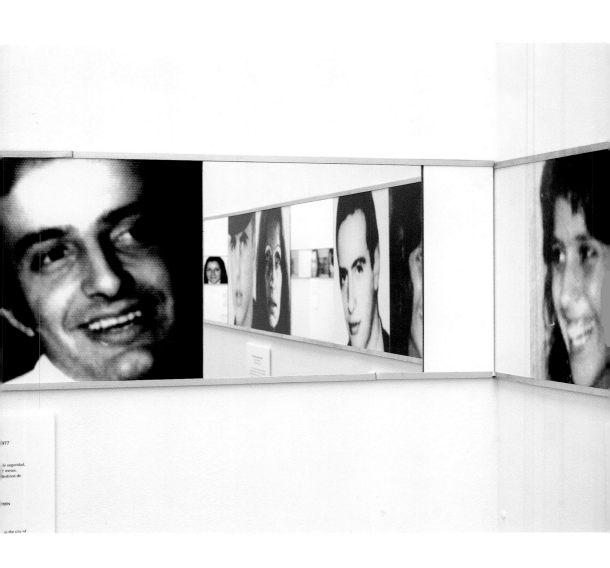

977

le seguridad.
2 meses.
lestinos de

PEEN

in the city of

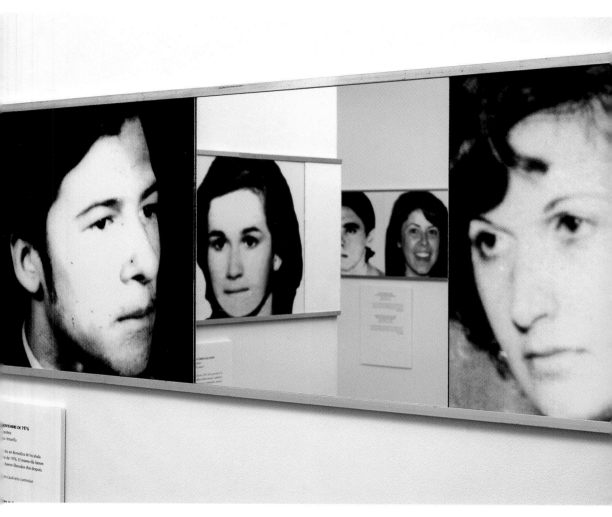

Identity is an installation that was first shown at Centro Cultural Recoleta, Buenos Aires, in December 1998. The purpose was to collaborate with the *Asociación Civil Abuelas de Plaza de Mayo* (Association of the Grandmothers of the Plaza de Mayo) in their search for their grandchildren, kidnapped/disappeared with their parents, or born in captivity during the last military dictatorship in Argentina (1976–1983).

Thirteen well-known Argentinean artists who are engaged in the defense of human rights were appointed to work on the project, and a unified artistic conception resulted: an uninterrupted line composed of photos of the kidnapped/disappeared couples and a mirror in the place of the missing child. A kind of genealogical tree is thus composed and partially reconstructed by the inclusion of the reflected face of the spectator, who may be one of the young people the Grandmothers are still trying to locate.

"Identidad" es una instalación exhibida por primera vez en el Centro Cultural Recoleta, Buenos Aires, en diciembre de 1998 con el fin de asistir a las Abuelas de Plaza de Mayo en su búsqueda a los nietos secuestrados y desaparecidos con sus padres, o nacidos en cautiverio durante la última dictadura militar en Argentina (1976-1983). Trece reconocidos artistas argentinos militantes de los derechos humanos se unieron para trabajar en el proyecto y después de algunas reuniones, salieron con una concepción artística única, una línea compuesta por fotos de parejas desaparecidas y un espejo en el lugar del hijo que falta. Se reconstruye así una especie de árbol genealógico con el reflejo del rostro del espectador, posiblemente uno de aquellos nietos que las Abuelas todavía están buscando.

LUIS CAMNITZER

Uruguayan born (1937) in Germany, raised in Uruguay, resides in New York. This well-known art critic and published scholar graduated in sculpture from the Universidad del Uruguay. He studied architecture at the same university and sculpture and printmaking at the Academy of Munich. Highlights of his artistic career include representing Uruguay in the 1988 Venice Biennale and inclusion in Documenta 11.

Uruguayo nacido en Alemania, educado en Uruguay, residente en Nueva York. Este bien conocido crítico de arte y erudito muy publicado, se recibió en escultura en la Universidad de la República del Uruguay. Estudió arquitectura en la misma universidad, y escultura y tipografía en la Academia de Munich. Representó al Uruguay en la Bienal de Venecia en 1988, y fue incluido en Documenta II.

Some years ago I began to think of art as a political instrument. In the late 1960s I started making what would be called political art, in the sense of being declarative work. To me, that was not satisfying because any possibility of mystery disappears as soon as the artist makes a clear statement. That produced a big crisis in me.

Gradually I learned that I wanted to elicit creativity from the viewer instead of promoting my own creativity. This art is not about me; it's about you. I just set the stage. A little later, I faced the situation in Uruguay. I moved there at age one from Germany where I was born. Then in 1964 I came to the United States. A de facto dictatorship began in Uruguay in 1969, which was made "legal" in 1973 when the Parliament was abolished by the army. I had been a militant student in my youth; most of my friends ended up in jail, tortured. Meanwhile I was in New York, very comfortable, relatively wealthy. I developed thirty-five etchings for this suite. Most are not overtly about violence. Instead I try to produce a situation in which neither the image nor the text reveal too much. Only when they are seen together does something happen. The etchings feature everyday objects rather than exotic information from somewhere else. I photographed them in my basement. The body parts are my own. The image and text are relatively trivial and meaningless in themselves. Once they click together an insight occurs about the violence. That configuration is not just about being tortured, in empathy with the victim, but also with both the torturer and oneself as an accomplice.

I believe that all of Latin America's military dictatorships and the subsequent "internal wars" were the result of United States policy and training. Torture as used by the dictatorships was imported to our countries; the techniques of torture were taught to our military personnel by agents of the United States. When I made the series it was for U.S. audiences, an attempt to open their eyes.

Luis Camnitzer

Hace varios años que pensé en el arte como un instrumento político. Hacia finales de la década del '60 empecé a hacer lo que se entiende como arte político en el sentido de arte declarativo. No fue algo que me satisfizo dado que las posibilidades de misterio desaparecen en el momento en que el artista hace una declaración clara y específica. Ese hecho me metió en una crisis grave.

Gradualmente aprendí que lo que quería era generar la creatividad del espectador en lugar de promover mi propia creatividad. La clase de arte que quería no trata de mí sino que trata del espectador. Yo solamente armo el escenario.

Con algún retardo enfrenté la situación del Uruguay. Llegué al Uruguay cuando contaba con un año de edad, y después de haber nacido en Alemania. La dictadura "de facto" comenzó en 1969 y fue "legalizada" en 1973 cuando el ejército disolvió el parlamento. En mi juventud había sido un militante estudiantil y la mayoría de mis amigos terminaron en la cárcel y torturados. Mientras tanto yo estaba en Nueva York, cómodo y en una relativa afluencia económica.

Hice los 35 grabados de esta serie con la mayoría de ellos sin ser explícita con respecto a la violencia. En su lugar traté de crear una situación en la cual ni la imagen ni el texto por si solos revelan demasiado. Es solamente cuando se juntan que pasa algo. Los grabados muestran objetos cotidianos en lugar de información exótica tomada de otro lado. Saqué las fotografías en mi sótano, en forma algo casual, y los detalles corporales son míos. Las imágenes y los textos son relativamente triviales y, en sí mismos, faltos de significado. Es cuando se encuentran ambos que se produce una revelación sobre la violencia. La configuración no se dirige solamente al torturado, a la empatía con la víctima, sino también al torturador y a uno mismo como un cómplice de la situación.

Creo que las dictaduras militares en América y las "guerras internas" que conllevaron fueron el resultado de la política y el entrenamiento de los Estados Unidos. Fueron los agentes de los Estados Unidos quienes enseñaron la tortura a nuestro personal militar tal cual fue empleada por las dictaduras. Cuando hice esta serie de grabados lo fue para el público norteamericano, tratando de abrirle sus ojos.

Luis Camnitzer

From the Uruguayan Torture Series / De la serie de la tortura uruguaya, 1983
Suite of 35 four-color photo etchings / serie de 35 fotograbados a cuatro planchas de color
29.5 x 22 in. each / cada una
Installed in the / Instalado en el North Dakota Museum of Art

The shuddling echoed in his dream.

He worked with forbidden symbols.

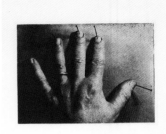

He practiced every day.

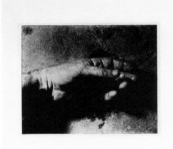

The sense of order was seeping away.

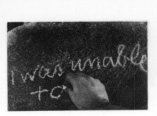

i was unable to

Time thickened in his veins.

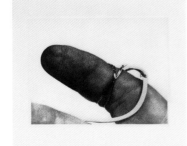

Her fragrance lingered on.

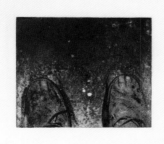

He couldn't feel what he saw, nor could he see what he felt.

His knee had recorded each step.

p. 84

Top row / fila superior: The straddling echoed in his dream / Estar a horcajadas le creó ecos en su sueño; He worked with forbidden symbols / Trabajaba con símbolos prohibidos; He practiced every day / Practicaba todos los días

Middle row / fila media: The sense of order was seeping away / El sentido del orden se iba escurriendo; I was unable to / Fui incapaz de...; Time thickened in his veins / El tiempo se espesó en sus venas

Bottom row / fila inferior: Her fragrance lingered on / Su fragancia permaneció en el aire; He couldn't feel what he saw, nor could he see what he felt / No podía sentir lo que veía ni ver lo que sentía; His knee had recorded each step / Su rodilla registró cada escalón

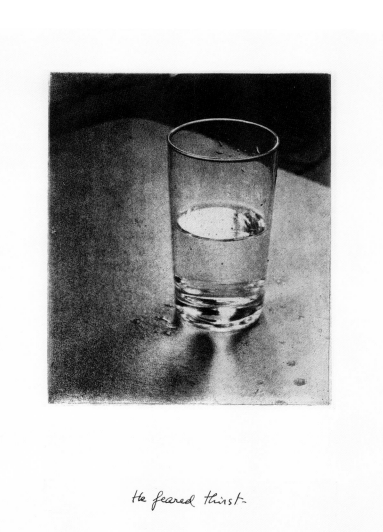

He feared thirst

He feared thirst / Temía la sed

ANTONIO FRASCONI

Born in Uruguay (1919) and resides in New York. Antonio Frasconi grew up in Montevideo, Uruguay. He emigrated to the United States to study at the Art Students League of New York and later taught at the New School for Social Research. Throughout his career as a printmaker specializing in woodcuts, Frasconi has published hundreds of prints and folios and has illustrated many books, including art and children's books. Frasconi's work ranges from landscapes to images depicting social and racial issues.

Nació (1919) en Uruguay y reside en Nueva York. Antonio Frasconi creció en Montevideo, Uruguay. Emigró a los Estados Unidos para estudiar en el Art Students' League y después, enseñó en la New School for Social Research. Por toda su carrera como impresor especializando en la xilografía, Frasconi ha publicado cientos de grabados y folios, y ha ilustrado muchos libros, incluso libros de arte y para niños. La obra de Frasconi va desde paisajes hasta imágenes mostrando asuntos sociales y raciales.

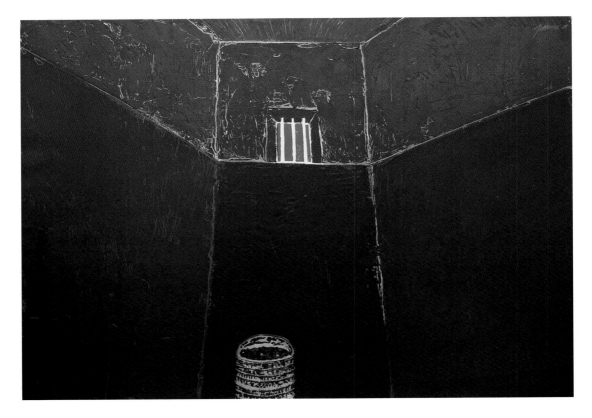

Cell II / Celda II
The Disappeared / Los Desaparecidos, 1988
woodcut / xilografía
29.5 x 40 in.

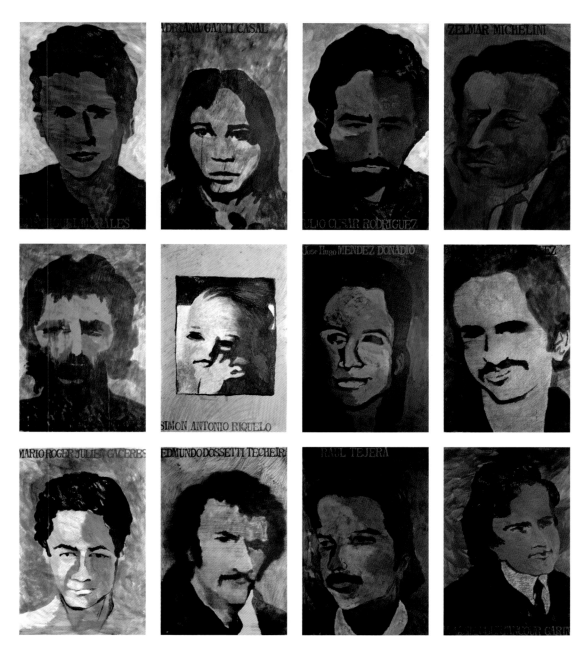

In Memoriam / En memoria, 1981–1988
56 monotypes / monotipos
30 x 20 in. each / cada uno

Those tied hand and foot	Los que van amarrados de pies y manos
begin to intuit their ultimate bad luck	empiezan a intuir su mala suerte definitiva
They shed tears Don't sob In a certain sense	Sueltan lágrimas No sollozan En cierto sentido
they keep morale high	mantienen en alto la moral
They travel thoroughly uncomfortable stacked	van sumamente incómodos Los amontonaron
one body on top of another	un cuerpo encima de otro
They try to get comfortable they cheer themselves up	tratan de acomodarse Se dan ánimo
Uncertainty fucks them up It is an indescribable adversity	los jode la incertidumbre Es una adversidad indescriptible
Every once in a while they receive a series of blows from wherever	cada cierto rato reciben una tanda de golpes por donde venga
The motorcade that started at	la columna motorizada que tuvo partida
the Tacna regiment	en el Regimiento Tacna
Gives a pleasing appearance It stretches out along Avenida Santa Rosa—	Se ve bonita Se desplaza por Avenida Santa Rosa
Pegasus trucks covered with tarps	—camiones Pegaso cubiertos con lona
and Land Rover jeeps—	y jeeps Land Rover—
At the intersection of Huechuraba other vehicles join the convoy	Al llegar al cruce de Huechuraba se suman al convoy
Driving them are men dressed as peasants	otros vehículos
their postures show them proud	los manejan hombres vestidos de paisanos
to be joining the journey	en sus ademanes parecen jactarse
They thread their way along Carretera San Martín	de ir incorporándose en el trayecto
A prisoner manages to jump the guard rail	enfilan por Carretera San Martín Un prisionero logra soltar amarras
A stupid attempt to clear out of an operation	torpe intentona de salir jabonado en una operación
of selective extermination	de exterminio selectivo
They know that the worst awaits them	los fulanos saben que les espera lo peor
They go directly to the precipice	van directo al despeñadero
Arriving at Peldehue camps	al llegar a los Campos de Peldehue
My Sergeant Espínola and Corporal Peñaloza	mi sargento Espíndola y el Cabo Peñaloza
already had set up the Point 30	ya tenían emplazada la punto 30
on little mound number 7—very closed to the polygon—	en el montículo n° 7—cerquita del polígono—
They kept their composure Did not ask for clemency	Mantuvieron la compostura No pidieron clemencia
The toughest cursed us	El más corajudo nos puteó
roundly	de lo lindo
It was fine that no one died of fear	Fue bueno que ninguno muriera de susto

Bruno Vidal, *Libro de Guardia*, 1991 (Translated by / Traducido porElizabeth Hampsten)

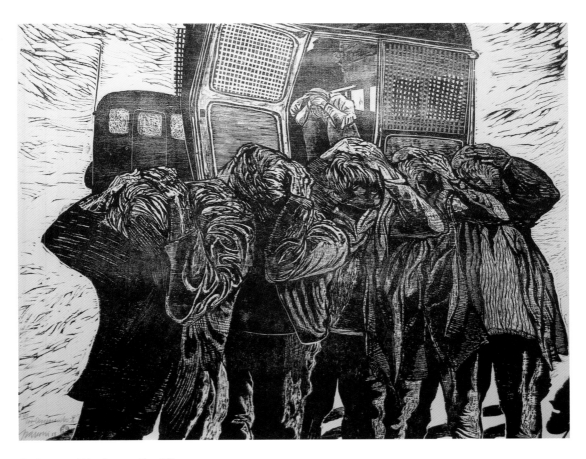

The Disappeared / Los Desaparecidos, 1988
18 woodcuts / xilografías
dimensions variable / dimensiones variables

LUIS GONZÁLES PALMA

Born in Guatemala (1957) and resides in Argentina. Palma, a self-taught photographer, studied architecture and cinematography at the Univesidad de San Carlos in Guatemala. In 1992 he quit architecture to become a full-time photographer. Within the next ten years this part-Indian, part-Spanish artist became one of the most venerated Latin American photographers of his generation. His goal was to bring honor and dignity to all Mayan people who have suffered violence and racism by the hands of the Guatemalan government through eye-to-eye contact between the viewer and the person captured in the photograph.

Nació en Guatemala (1957) y reside en Argentina. Palma, un fotógrafo autodidacta, estudió arquitectura y cinematografía en la Universidad de San Carlos en Guatemala. En 1992 dejó la arquitectura para dedicarse full time a la fotografía. En los siguientes diez años, este artista en parte indio y en parte español, llegó a ser uno de los fotógrafos de América Latina más venerado de su generación. Su objeto era traer la dignidad y honor a todo el pueblo Maya que ha sufrido la violencia y el racismo de parte del Estado de Guatemala, por medio del contacto directo entre el espectador y la persona atrapada en la fotografía.

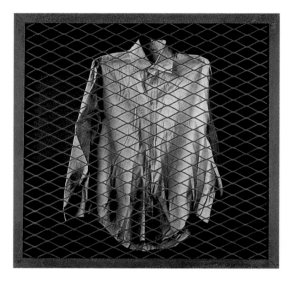 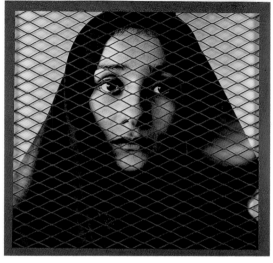

A cursed poet *Un poeta maldito*
does not cut his veins *no se corta las venas*
he bathes in the blood *se baña con la sangre*
of the fallen *de los caídos*

Bruno Vidal, *Arte Marcial*, 1991 (Translated by / traducido por Elizabeth Hampsten)

Hermetic Tensions / Tensiones Herméticas, 1997
2 silver gelatin prints / impresiónes en gelatina de plata
20.5 x 20.5 in. each / cada una

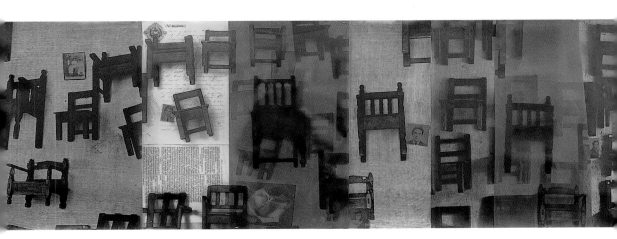

Absences / Ausencias, 1997
photographic collage / collage de fotografías
34 x 74 in.

I conceive these photographs with the hope that the image will include, and somehow stress and express, the invisible: the words and the fundamental experiences that underpin this visual adventure. Everything that we don't see when we look; everything that is left unsaid when we speak; all the silences within a symphony; this work is a very personal and intimate attempt to give shape to those ghosts that govern personal relationships, religious hierarchies, and finally, those who govern politics and life.

Luis Gonzáles Palma

Concibo estas fotografías con la esperanza de que la imagen incluya, y de alguna manera exprese, lo invisible. La palabra y la experiencia fundamental que guarda toda esta aventura visual. Como todo aquello que no vemos cuando miramos, como todo lo que no decimos cuando hablamos, como todos los silencios dentro de una sinfonía, esta obra es un intento muy personal e íntimo de dar forma a esos fantasmas que gobiernan la política y la vida.

Luis Gonzáles Palma

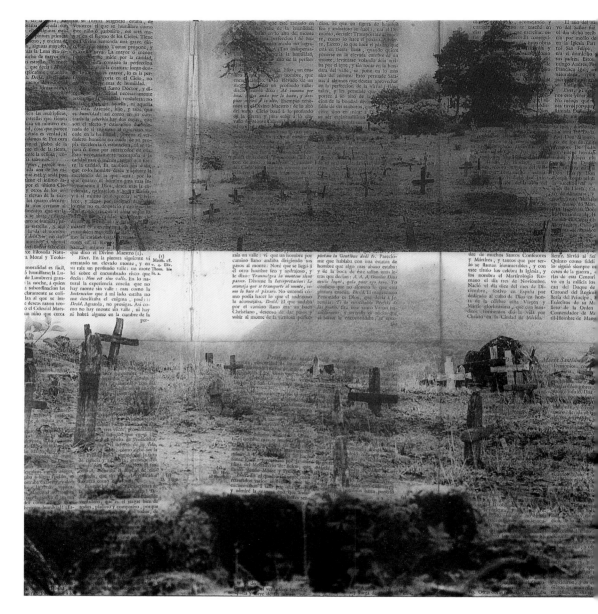

Between Roots and Air / Entre raíces y aire, 1996–1997
photographic collage / collage de fotografías
29 x 48 in.

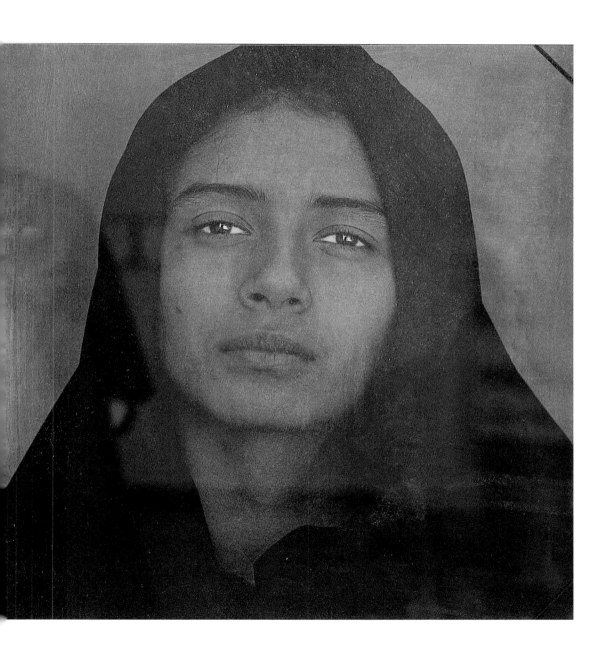

JUAN MANUEL ECHAVARRÍA

Born (1947) and resides in Colombia. A writer before becoming an artist, Echavarría published two novels: *La gran catarata* in 1981 and *Moros en la costa* in 1991. His first solo exhibition came in 1998 at B&B International Gallery in New York City. Since then his photographs and videos have been exhibited extensively in Europe, South America, and the United States. In 2005 the North Dakota Museum of Art organized "Juan Manuel Echavarría: Mouths of Ash," his first touring museum exhibition in the United States. The exhibition was accompanied by a catalog published by Charta.

Nació (1947) y reside en Colombia. Escritor antes de llegar a ser artista, Echavarría publicó novelas: *La gran catarata* en 1981, y *Moros en la costa* en 1991. Su primera exposición individual tuvo lugar en 1998 en la B&B International Gallery en la ciudad de Nueva York. Desde entonces, sus fotografías y videos han sido vistos extensivamente en Europa, Sudamérica, y en los Estados Unidos. En 2005 el North Dakota Museum of Art organizó su primera exposición itinerante de museos en los Estados Unidos, "Bocas de Ceniza". Charta publicó el libro acompañante.

I found this mannequin abandoned in a courtyard of an old textile factory in Bogotá. It was a mannequin of a child. Made of burlap and plaster, it caught my attention. I took it to my home and kept it for nine years untill I decided to bring it out again.

I photographed this mannequin as if I was doing an emotional autopsy, looking closely at the different parts of the body and its different wounds. I immediately associated the body with the mass graves and the massacres that keep occurring in Colombia. Here was a corpse that presented cuts that could have been done by machete or other cutting instruments. This child's body became a metaphor of mutilation.

In the long history of Colombia's violence, massacres keep repeating, accompanied by mutilations done to corpses. These mutilations have been known as *cortes* or "cuts." In the 1950s the "cuts" took place in the countryside in a war between conservative and liberal peasants. Among the many different "cuts" there was one named *picadillo de tamal* (*tamal* being a national dish and *picadillo* meaning minced). In this *corte* the body was cut into small pieces so the identification of the body was erased. Today the paramilitary forces, also in the countryside, have continued with these practices. In some massacres the abdomen of the victim is cut open and disemboweled so the body, thrown into the river, sinks to the bottom. Other corpses that are thrown into the rivers float, and if the vultures do not eat them they are rescued and buried under a cross inscribed with the epigraph "N N."

Juan Manuel Echavarría

Encontré este maniquí tirado a la intemperie en una vieja fábrica de textiles en Bogotá. Era el maniquí de un niño hecho de costal y yeso. Lo traje para mi casa y nueve años después me volvió a llamar la atención. Al maniquí lo fotografié como si estuviera en medio de una autopsia emocional. Observé con cuidado las múltiples heridas que presentaban su cuerpo. Este maniquí era como un cadáver que de inmediato asocié con masacres y mutilaciones, con fosas comunes del campo colombiano.

En la interminable historia de la violencia en Colombia las masacres con frecuencia se repiten. Durante los años '50, en la guerra entre campesinos liberales y conservadores, hubo una serie de mutilaciones al cadáver que se conocieron como "cortes". Uno de estos "cortes" fue conocido con el nombre de picar para tamal. En este corte, como sugiere su nombre, el cadáver de la víctima se picaba en pequeños trozos para así desaparecer su identidad.

Hoy día, los paramilitares utilizan diferentes prácticas para desaparecer a sus víctimas. En algunas masacres le cortan a la víctima las puntas de los dedos para así borrar la huella dactilar del cadáver. En otras masacres le abren el estómago, le sacan las tripas y lo botan al río para que se hunda. En otras, al cadáver lo botan al río, y si los gallinazos no se lo comen y alguien lo rescata, quizá llegue a ser enterrado bajo una cruz con las letras N N.

Juan Manuel Echavarría

pp. 94-95
N N (No Name), 2005
photographic installation at the / Instalación fotográfica en el North Dakota Museum of Art
dimensions variable / dimensiones variables

pp. 96-97
Two Brothers / Dos Hermanos, 2003-2004
video, 4:08 min.
2 Songs / canciones
edition / edición 3
translation / traducción Felipe Andres Echavarria

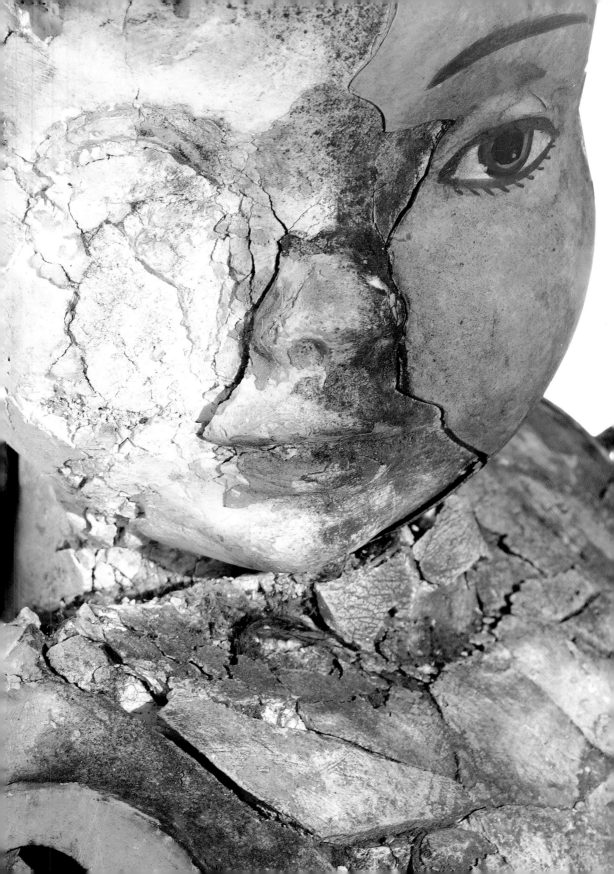

Nacer Hernández
Two Brothers (Part 1 of Duet) / Dos Hermanos (Parte 1 del Dúo)

I am going to tell you a sad story	Voy a contarles una triste historia
The one that happened to us	La que a nosotros nos sucedió
Where many people died	Donde muchas personas murieron.
And that is what causes me pain	Y eso es lo que me da dolor.
It was February 10th	Eso fue un 10 de febrero
When my brother and I were	Donde se encontraba mi hermano y yo
That day going on leave	Ese día iba a ir de relevo
But a son of the devil accused us there	Pero un hijo del diablo nos acusó
Saying we were guerrillas	Aaaay …diciendo que éramos guerrilleros
As if to gain honor	Como para ganar honor
But since we are with God	Pero como estamos con Dios
And because we are with God, we are here again	Y como estamos con Dios, estamos aquí de nuevo
Oh life! You have to pay attention to life	A la vida hay que pararle bolas
Because life is full of mysteries	Porque la vida está llena de misterio
That night I had a dream	Esa noche yo tuve un sueño
Where the Lord revealed to me	Y el que el Señor me reveló
A ship covered in black	Una embarcación cubierta de negro
That maybe was my casket	Que quizá era mi cajón
But then I remembered	Pero enseguida recordé
And prayed to the Lord for me and my family	Y le pedí a Dios por mí, por mi familia
You must distance yourself from Lucifer	Hay que apartar a Lucifer
Because those were things of envy	Porque esas eran cosas de la envidia… (bis)
And since we have faith in the Lord	Y como al Señor le tenemos fe
And since we have faith we ask him for a long life	Y como le tenemos fe le pedimos larga vida
We ask him for a long life	Le pedimos larga vida
Since we have faith in the Lord	Como al señor le tenemos fe
Since we have faith in the Lord	Como al señor le tenemos fe
We ask him for a long life	Le pedimos larga vida
We ask him for a long life	Le pedimos larga vida
Since we have faith in the Lord	Como al Señor le tenemos fe
Since we have faith in the Lord	Como al Señor le tenemos fe
We ask him to give us long life	Que nos dé larga vida

Dorismel Hernández
Two Brothers (Part 2 of Duet) / Dos Hermanos (Parte 2 del Dúo)

Lord! You saved my life	Señor! Tú que me salvaste la vida
When I most needed you	Cuando yo más te necesitaba
And now once again I have to continue with it	Y ahora de nuevo tengo que seguirla
And give, give you my soul	Y entregarte, entregarte mi alma
To give you all my caring	Entregarte todo mi cariño
To give you all my love	Entregarte todo mi amor…
And that you light my path	Y que me ilumines el camino
To follow, to follow you my Lord	Para seguirte, seguirte Señor
Because to me you are the most beautiful thing	Porque para mí tú eres lo más lindo
I want to enter into your heart	Yo quiero entrar en tu corazón
I also want to be one of your children	Yo también quiero ser uno de tus hijos…
To distance, distance myself from pain	Para apartarme, apartarme del dolor
I want to live to sing to you Lord	Quiero vivir para cantarte Señor
I want to live to make you happy	Quiero vivir para alegrarte
When I was handcuffed, was tied up	Cuando yo estaba esposado, estaba atado
I prayed to you for my brother and me	Te pedí por mi hermano y por mí…
And at that moment you were listening to me	Y en ese momento me estabas escuchando
And that is what makes me so happy	Y eso es lo que me tiene tan feliz
Oh, when they were massacring, when they were killing	Aaaay…cuando estaban masacrando, que estaban matando…
I felt, I felt like crying	Sentía ganas, ganas de llorar
I only prayed to you, my God up in heaven	Solo te pedí a ti mi Dios del cielo
That you would save us, and nothing would happen to us	Que nos salvara y no nos pasara nada
But your weapon was more powerful	Pero tu arma fue más poderosa
Than those that were sent by Satan	Que aquella que había mandao Satanás
Because even with all the killing	Porque a pesar de tanta matanza
My brother and I were saved	Mi hermano y yo nos pudimos salvar (bis)…
I want to live to sing to you, Jehovah	Quiero vivir para cantarte Jehová
I want to live to make you happy, Lord	Quiero vivir para alegrarte Señor
I want to live to make you happy, Lord	Quiero vivir para alegrarte Señor
I want to live to make you happy	Quiero vivir para alegrarte

ANA TISCORNIA

Born in Uruguay (1951) and resides in New York. She studied architecture, visual arts, printmaking, and semiotics, all in Montevideo. She moved to the United States in 1991 and continues to work as a university professor, artist, and critic. She has mounted solo exhibitions in Spain, Guatemala, Germany, Costa Rica, Argentina, Uruguay, and the United States.

Nació en Uruguay (1951) y reside en Nueva York. Estudió arquitectura, artes visuales, grabado y semiótica en Montevideo. Se mudó a los Estados Unidos en 1991 y sigue trabajando como profesora universitaria, artista y crítica. Ha montado exposiciones individuales en España, Guatemala, Alemania, Costa Rica, Argentina, Uruguay y en los Estados Unidos.

Some time ago I presented an exhibition that was an intervention in a historical museum in Montevideo. The museum is the Cabildo de Montevideo, the place that saw the birth of our first constitution, the beginning of the independence, the initial Uruguayan government. My idea for that intervention was to update history by including some new objects and images that could dialogue with the ones that are regularly exhibited at the museum. Among the pieces I introduced were the series of blurred portraits I am showing now. At the beginning I thought those were common people that I wanted to include in our museum. Later on I realized that in fact they were also the disappeared.
Since the moment I became aware of that, I started a new series based on the back of frames normally used for portraits. I've begun to understand that forgetfulness puts us at risk of recurrence.

Ana Tiscornia

Tiempo atrás hice una exposición que consistió en la intervención de un museo histórico en Montevideo. El museo era el Cabildo de Montevideo, que es el lugar que vio el nacimiento de nuestra primera constitución, el comienzo de la independencia, el primer gobierno de Uruguay. Mi idea en esa intervención fue la de hacer una especie de puesta al día de la historia, una actualización, y para eso incluí imágenes y objetos que pudieran dialogar con los que estaban expuestos en las salas del museo. Entre las piezas que introduje, estaba la serie de retratos nublados que muestro ahora. Al principio pensé que esos retratos representaban el común de la gente que yo quería incluir en nuestro museo. Más tarde, me di cuenta que esos eran también los desaparecidos.
Desde el momento en que me volví consciente de eso, empecé una nueva serie usando como imágenes la parte de atrás de los portarretratos. Empecé a entender que el olvido nos pone en el riesgo de la repetición. (Ver las siguientes páginas).

Ana Tiscornia

Portraits / Retratos, 1998
13 digital photographs / impresionas digitales
14 x 11 in. each / cada una

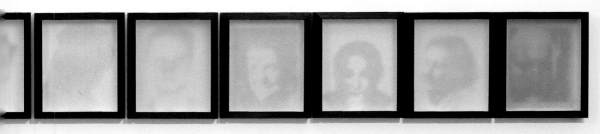

I thought in my early childhood,

of my mother, that watered flowers like blanched stars.

Pensé en mi niñez,

en mi madre, que regaba flores blancas como estrellas.

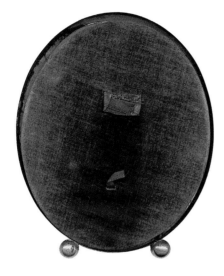

You wake me up in the
middle of the night and
it's with me.

Me despiertas en
el medio de la noche
y está conmigo.

It was December and
it was cold.
We looked out the windows and saw
things we had never seen before
cows, horses, chickens.

Era diciembre y
hacía frío.
Miramos a través de la ventana y vimos
cosas que nunca antes habíamos visto …
vacas, caballos, pollos.

What?
We have to leave.

¿Qué?
Tenemos que irnos.

What happened later?

I woke up floating in the river.

How long after what you just told me?

I have no idea. When I woke up in the river,
it was the end of the afternoon.
I could see the train up on the bridge.
Many of my companions were dead,
floating around myself.
Slowly, I try to reach the shore.

Could you swim?

Just a little, my body didn't respond.
I felt very heavy.

¿Qué pasó después?

Me desperté flotando en el río

¿Cuándo después de lo que me contaste?

No tengo idea. Cuando me desperté en el río
era el final de la tarde.
Podía ver el tren arriba en el puente.
Muchos de mis compañeros estaban muertos,
flotando a mi alrededor.
Despacio, traté de alcanzar la orilla.

¿Podías nadar?

Un poquito. Mi cuerpo no me respondía.
Me sentía muy pesado.

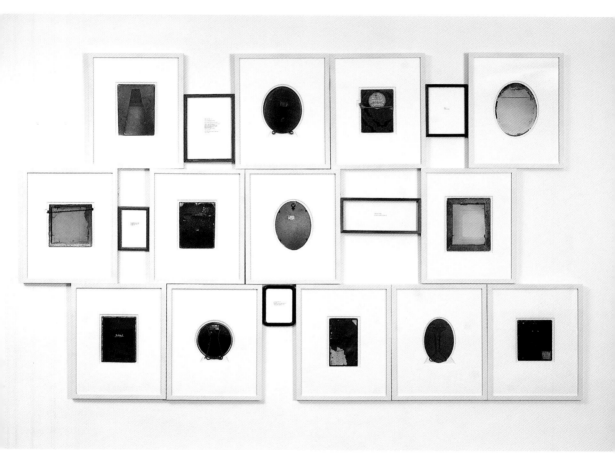

Portraits II / Retratos II, 2000
installation of 18 framed digital photographs and texts / instalación con 18 fotografías digitales y textos
14 x 11 in. each / cada una
dimensions variable / dimensiones variables

OSCAR MUÑOZ

Born (1951) and resides in Colombia. Muñoz's drawings, photographs, and installations all involve unusual techniques that reflect the transitory and vulnerable condition of life in a culture overwhelmed by death. Through his art he pursues the fragile possibility of defying anonymity, oblivion, and death in a state of war. Among Colombia's most important living artists, Muñoz is included in many international exhibitions, including most recently the Venice Biennale, the Havana Biennial, and the Kwangju International Biennale.

Nació (1951) y reside en Colombia. Los grabados, las fotografías e instalaciones de Muñoz usan unas técnicas que reflejan la condición transitoria y vulnerable de la vida en una cultura aplastada por la muerte. A través de su arte, persigue la posibilidad frágil de desafiar la anonimia, el olvido, y la muerte en un estado de guerra. Considerado uno de los artistas más importantes de Colombia, Muñoz está incluido en muchas exposiciones internacionales, y recientemente en la Bienal de Venecia, la Bienal de La Habana, y la Kwangju International Biennale.

Oscar Muñoz is a visual poet who creates art in the spaces between realities. He engages with light: light as it both cloaks and reveals; light as it waxes and wanes; light as it tricks the eye into accepting new realities, new truths. His work dips into that ancient longing to see with wisdom. "For now we see through a glass, darkly; but then face to face: now I know in part; but then shall I know even as also I am known." (I Corinthians 13:12)

Death comes. Gradually the memorized image of the beloved's face recedes from memory. So humans gluttonously accumulate pictures, portraits, visual capturing of faces, only to have them snatched back by time.

Muñoz says, "I'm interested in the question of time, and the idea of the portrait also interests me because it extracts individuals from a formless universe. It is said that those killed by violence in Colombia are faceless and without identity. Paradoxically, I think that never before has the portrait had more evocative and cult power." This exhibition about the disappeared is an accumulation of portraits.

Muñoz's art serves a particularly lovely function within the exhibition. He collects the faces of fellow Colombians from the obituary columns of newspapers—only the faces, not the names, not the life experiences—and he etches them onto small steel plates. These faces become his "everyman," the one who suggests the all. In the work *Breath* the faces only appear when a viewer

Oscar Muñoz es un poeta visual que crea arte en aquellos espacios entre las realidades. Su obra trata sobre la luz: la luz que oculta y revela al mismo tiempo; la luz a medida que decrece y aumenta; la luz que engaña al ojo y lo hace aceptar nueva realidades, nuevas verdades. Su obra se desprende de aquel deseo eterno de ver con sabiduría. "Ahora vemos como en un espejo, confusamente; después veremos cara a cara. Ahora conozco todo imperfectamente; después conoceré como Dios me conoce a mí." (Corintios 1, 13:12).

La muerte llega. De manera gradual, la cara del ser amado que ha sido memorizado desaparece de la memoria. Así que los seres humanos, glotones que somos, acumulamos fotografías, retratos, la captura visual de muchos rostros sólo para que se los lleve el tiempo.

Muñoz nos dice, "Estoy interesado en el problema del tiempo y la idea del retrato también me interesa porque extrae a los individuos de un universo que no tiene forma. Se dice que los muertos por la violencia en Colombia no tienen ni rostros ni identidad. Paradójicamente, creo que nunca antes el retrato había sido más evocador ni ha tenido mayor poder de generar un culto." Esta exposición de "Los Desaparecidos" es una acumulación de retratos.

El arte de Muñoz cumple una función especialmente amorosa dentro de esta exposición. Recoge los rostros de sus compatriotas de la sección de obituarios en los diarios-apenas los rostros sin nombre, no la historia de vida-y los graba sobre pequeñas placas de acero. Estos rostros se convierten en la persona del común, aquel que sugiere el todo. En la obra *Aliento*, los rostros sólo aparecen cuando el espectador se acerca y les da vida con su aliento. El rostro de los muertos se transforma en poesía por un simple acto de atención humana.

Recuerdo mi visita al Museo del Holocausto (Holocaust Museum) en Washington. Salí entumecida por la información y el ruido, los textos y los cortometrajes, las historias y las listas de nombres, las fotos en la prensa y en los álbumes familiares. Pero nunca olvidaré la pila de zapatos que le quitaban a aquellos quienes eran condenados a la cámara de gas. Una simple pila de zapatos transformada en poesía. Poesía que lleva información al corazón humano.

Su segunda obra, *Proyecto para un Monumento a la Memoria*, nos habla de la dificultad para recordar. El

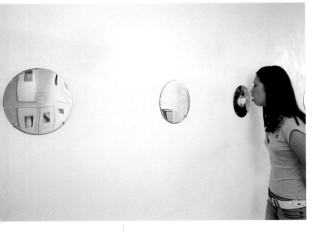

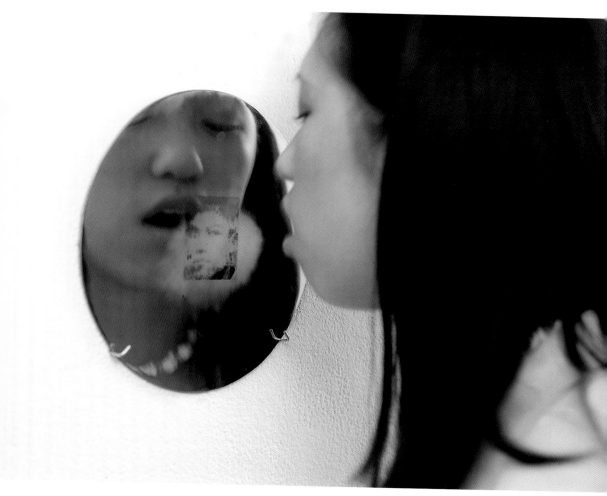

Breath / Aliento, 1996–1997
6 steel discs with photo-serigraphs grease printed / discos de acero, con foto-serigrafías impresas con grasa
Ø 8 in.

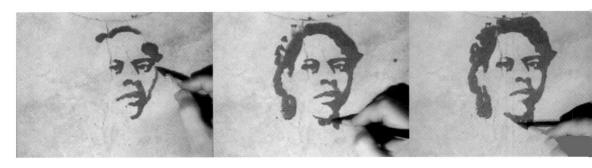

steps close and gives life with his or her own breath. The face of the dead is transformed into poetry by this simple act of human attention.

I remember visiting the Holocaust Museum in Washington. I left feeling deadened by information and noise, by texts and film clips, remembered stories and lists of names, newspaper pictures and family snapshots. But I will never forget the pile of shoes taken from the condemned before they entered the gas chambers. Just a pile of worn shoes transformed into poetry. Poetry, that which carries information into the human heart.

His second work in this exhibition, *Project for a Memorial*, speaks to the difficulty of remembering. Endlessly, the artist draws the faces of the dead and endlessly they disappear. I am reminded of *The Woman in the Dunes*, Kobo Abe's strangely terrifying novel about an entomologist and a condemned woman who live out their life in a sand pit, every day spent shoveling back the ever-encroaching dunes that threaten to bury the town. In *Project for a Memorial* the artist takes on the same impossible task, to stop the forces of forgetting. We leave knowing that only memories that transform the human heart remain. The eye grasps them but briefly.

Laurel Reuter

artista dibuja incesablemente los rostros de los muertos, e incesablemente éstos desaparecen. Me hace recordar la extrañamente terrorífica novela de Kobo Abe, *Woman in the Dunes* (Mujer en las Dunas), en la que un entomólogo y una mujer condenados a vivir en un hoyo en la arena deben sacarla todos los días ante la amenaza de aquellas dunas que lentamente se acercan a sepultar el pueblo. En *Proyecto para un Monumento a la Memoria* el artista se enfrenta a la tarea imposible de parar las fuerzas del olvido. Nos vamos sabiendo que sólo quedan memorias que transforman el corazón. El ojo apenas es capaz de aprehenderlas por un instante.

Laurel Reuter

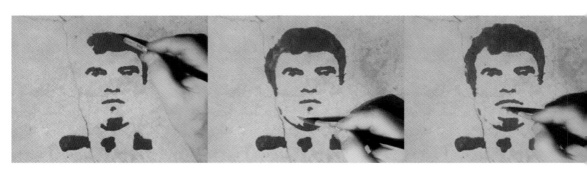

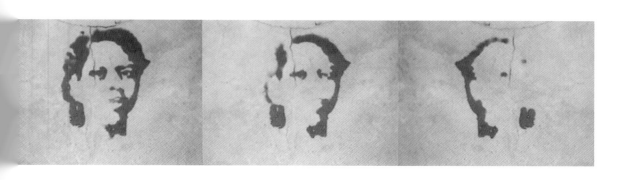

Project for a Memorial / *Proyecto por un monumento*, 2005
installation of 5 synchronized videos / proyección de 5 videos sincronizados
15 in. screens / pantallas de 15 pulgadas

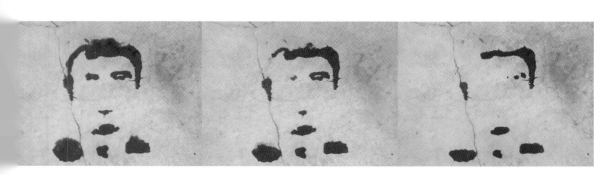

APPENDIX APENDICE

List of Works / Lista de obras

IDENTITY / IDENTIDAD, 1998
Collaboration by / Colaboración por
Argentineans Carlos Alonso, Nora Aslán, Mireya Baglietto, Remo Bianchedi, Diana Dowek, León Ferrari, Rosana Fuertes, Carlos Gorriarena, Adolfo Nigro, Luis Felipe Noé, Daniel Ontiveros, Juan Carlos Romero and / y Marcia Schvartz

 132 mirrors / espejos, 12 x 12 in. each / 30.5 x 30.5 cm cada uno
 224 photos / fotos, 12 x 12 in. each / 30.5 x 30.5 cm cada una
 24 epigraphs / epígrafes, 12 x 12 in. each / 30.5 x 30.5 cm cada uno
 117 labels / etiquetas, 8.5 x 11 in. each / 21.5 x 28 cm cada una
 4 text panels / paneles de texto, 40 x 60 in. each / 101.6 x 152.4 cm cada uno
 1 video
 Production / Producción Centro Cultural Recoleta, Buenos Aires
 Collection / Colección Association of the Grandmothers of the Plaza de Mayo / Asociación de Abuelas de Plaza de Mayo
 pp. 78–79

MARCELO BRODSKY

Good Memory / Buena memoria, 1997
 Installation with 57 photographs / Instalación de 57 fotografías
 Dimensions variable / Dimensiones variables
 2 videos: *Memory Bridge* by / por Rosario Suarez and / y Marcelo Brodsky. *A Space to Oblivion* by / por Sabrina Farji
 pp. 55–57

LUIS CAMNITZER

From the Uruguayan Torture Series / De la serie de la tortura uruguaya, 1983
 Suite of 35 four-color photo etchings / Serie de 35 fotograbados a cuatro planchas de color
 29.5 x 22 in. each / 74.9 x 55.9 cm cada uno
 pp. 83–85

ARTURO DUCLOS

Untitled / Sin título, 1995
 75 human femurs and screws / 75 fémures humanos y tornillos
 11.5 x 17.2 feet / 350 x 525 cm
 Collection / Colección Roberto Edwards, Santiago, Chile
 p. 71

JUAN MANUEL ECHAVARRÍA

N N (No Name), 2005
 Photographic installation / Instalación fotográfica
 Dimensions variable / Dimensiones variables
 pp. 94–95

Two Brothers / Dos Hermanos, 2003–2004
 Video, 4:08 minutes / minutos
 2 songs / canciones
 Edition of / Edición de 3
 Translations / Traducciones Felipe Andres Echavarría
 pp. 96–97

ANTONIO FRASCONI

The Disappeared / Los Desaparecidos, 1981–1988
 18 woodcuts / xilografías
 Dimensions variable / Dimensiones variables
 pp. 17, 86, 88–89

In Memoriam / En memoria, 1981–1988
 56 monotypes / monotipos
 30 x 22 in. each / 76 x 56 cm cada una
 p. 87

NICOLÁS GUAGNINI

30,000, 1998–2005
 Vinyl decal on armature / Calcomanía de vinilo sobre armadura
 10 x 10 x 10 feet / 3 x 3 x 3 m
 pp. 50–53

NELSON LEIRNER

Revolt of the Animals / Rebelión dos animales, 1970–1973
 15 drawings / dibujos, graphite on paper / grafito sobre papel
 Dimensions variable / Dimensión variable
 Collection / Colección Candida Helena Pires de Camargo, São Paulo
 pp. 72–75

SARA MANEIRO

Berenice's Grimace / Mueca de Berenice, 1995
 12 C-prints, 16 x 20 in. each / 40.6 x 51 cm cada una
 pp. 62–63

The Unburied / Los Insepultos, 1993
 2 blueprints / copias heliográficas
 37 x 384 in. each / 94 cm x 9.75 m cada una
 pp. 64–65

La Peste, 1993
 Video (DVD), 9.27 minutes / minutos

CILDO MEIRELES

*Insertions into Ideological Circuits: Coca-Cola Project /
Inserción en circuitos ideológicos: Proyecto Coca-Cola*,
1970
 Coca-Cola bottles / Botellas de Coca-Cola,
 Transferred text / Textos transferidos
 h. 7.12 in. / 18 cm
 Courtesy the artist and / Con permiso del artista y
 Galerie Lelong, New York
 p. 77

OSCAR MUÑOZ

Breath / Aliento, 1996–1997
 6 steel discs with photo-serigraphs grease printed /
 discos de acero, con foto-serigrafías impresas con
 grasa
 Ø 8 in. / 20.3 cm
 pp. 102–103

Project for a Memorial / Proyecto por un monumento,
2005
 Installation of five synchronized videos / Proyección
 de cinco videos sincronizados
 15-inch screens / pantallas de 15 pulgadas
 pp. 104–105

IVAN NAVARRO

Criminal Ladder / Escalera criminal, 2005
 Fluorescent light bulbs, electric conduit, metal
 fixtures, electricity, book with names and offenses /
 Luces fluorescents, conducto de electricidad,
 portalámparas de metal, electricidad, libro de
 nombres y delitos
 1.5 x 3 x 30 – 38 feet / 46 cm x 10 cm x 9 – 11.6 m
 pp. 68–69

The Briefcase / Maletín, 2004
 Briefcase with objects / Maletín con objetos
 11 x 18 x 12.5 in. / 28 x 46 x 32 cm
 p. 66

Joy Division, 2004
 Fluorescent light bulbs, red plastic tubes, metal
 fixtures, electricity / Luces fluorescentes, tubos
 rojos de plástico, portalámparas de metal,
 electricidad
 24 x 48 x 48 in. / 61 x 122 x122 cm
 p. 67

LUIS GONZÁLES PALMA

Between Roots and Air / Entre Raíces y Aire, 1996–1997
 Photographic collage / Collage de fotografías
 Framed to 29 x 48 in. / Enmarcado en 74 x 122 cm
 pp. 92–93

Hermetic Tensions / Tensiones Hermeticas, 1997
 2 silver gelatin prints / Impresión en gelatina de plata
 20.5 x 20.5 in. / 52 x 52 cm
 p. 90

Absences / Ausencias, 1997
 Photographic collage / Collage de fotografías
 Framed to 34 x 74 in. / Enmarcado en 86.4 x 188 cm
 p. 91

ANA TISCORNIA

Portraits / Retratos, 1998
 13 digital photographs / fotografías digitales
 14 x 11 in. each / 35.5 x 27.9 cm cada una
 pp. 98–99

Portraits II / Retratos II, 2000
 Installation of 18 framed digital images and text /
 Instalación con 18 imágenes digitales y textos
 Dimensions variable / Dimensiones variables
 pp. 100–101

FERNANDO TRAVERSO

In Memory / En Memoria, 2000–2001
 29 silk banners / pancarta de seda
 10 x 3.5 feet each / 304.8 x 104.1 cm cada una
 p. 59

*Urban Intervention in the City of Rosario / Intervención
 urbana en calles de la ciudad de Rosario*, 2001 and
 on / en adelante
 350 photographs / fotografías, each 4 x 6 in. / 10.1 x
 15.2 cm cada una
 pp. 60–61

Bibliography / Bibliografía

Artists in Exhibition / Artistas de la exposición
Selected Publications / Publicaciones seleccionadas

Barth, Malin. "Personal Permanent Record," *Photography Quarterly* 77 (19): 3 (2000). [Brodsky, Muñoz, Maneiro, Tiscornia]

Brett, Guy, Catherine David and / y Paulo Venancio Filho. *Tunga "lezarts" / Cildo Meireles "through".* Kortrijk, Belgium: Kanaal Art Foundation, 1989.

Brodsky, Marcelo. *Buena Memoria.* Ostfildern, Germany: Hatje Cantz Verlag, 2003.
——. *Memory Works.* Salamanca: University of Salamanca Editions, 2003.
——. *Nexo.* Editorial Buenos Aires: La marca, 2001.
——. *Buena Memoria* (Good Memory). Buenos Aires: Editorial la marca, 1997; Rome: Editorial Ponte della Memoria, 2000.

Chiarelli, Tadeo. *Nelson Leirner: arte e não Arte.* São Paulo: Galeria Brito Cimino & Grupo Takano, 2002.

Frasconi, Antoni. *Kaleidoscope in Woodcuts.* New York: Harcourt Brace & World, Inc., 1968.

Frasconi, Antoni and / y Mario Benedetti. *Los Desaparecidos.* Edition of 475 printed by the artist / Edición de 475, impresa por artista, 1991.

Hentoff, Nat and / y Charles Parkhurst. *Frasconi: Against the Grain.* New York: Macmillan, 1974.

Herkenhott, Paulo, Gerardo Mosquera, and / y Dan Cameron. *Cildo Meireles.* London: Phaidon Press, 1999.

Herzog, Hans-Michael, ed. *Cantos/Cuentos Colombianos: Arte Colombiano Contemporáneo / Contemporary Colombian Art.* Zurich: Daros-Latinamerica AG and / y Ostfildern: Hatje Cantz Verlag, 2004. [Juan Manuel Echavarría and / y Oscar Muñoz].

Ioving, María A. *Volverse aire* (To Turn into Air). Translated by / Traducido por Pauline Gómez and / y Lina María Palacios Gómez. Bogotá: Ediciones eco, 2003. [Oscar Muñoz]

Kalenberg, Angel. *Uruguay: Luis Camnitzer.* Catalog for the Uruguayan National Pavilion / Catálogo para el pabellón nacional uruguayo, XLIII Biennale de Venezia. Montevideo: Museo Nacional de Artes Visuales and / y Ministerio de Educación y Cultura, 1998.

Ramírez, Mari Carmen and / y Beverly Adams. *Encounters / Displacements: Luis Camnitzer, Alfredo Jarr, Cildo Meireles.* Austin, Texas: Archer M. Huntington Art Gallery, University of Texas at Austin, 1992.

Reuter, Laurel et al. *Juan Manuel Echavarría: Mouths of Ash / Bocas de Ceniza.* Translated by / Traducido por Santiago Giraldo. Milan: Edizioni Charta, 2005.

Literature / Literatura

Agosín, Marjorie. *At the Threshold of Memory: Selected New Poems.* Buffalo: White Pine Press, 2003.

Asturias, Miguel Angel. *The President.* Prospect Heights, IL: The Waveland Press, 1997. *Originally published as El Señor Presidente.* Mexico, 1946.

Bridal, Tessa. *The Tree of Red Stars.* Minneapolis: Milkweed Editions, 1997.

Delgado Aparaín, Mario. *The Ballad of Johnny Sosa.* Translated by / Traducido por Elizabeth Hampsten. Woodstock & New York: The Overlook Press, 2002.

Dorfman, Ariel, et al. *Chile: The Other September 11: An Anthology of Reflections on the 1973 Coup.* Edited by / Editado por Pilar Aguilera and / y Ricardo Fredes. Melbourne and New York: Ocean Press, 2006.

——. *Death and the Maiden.* London: Penguin, 1992.

——. *Heading South, Looking North: A Bilingual Journey.* New York: Farrar, Straus, Giroux, 1998.

Forché, Carolyn, editor. *Against Forgetting: Twentieth-Century Poetry of Witness.* New York: W.W. Norton & Company, 1993.

——. *The Country Between Us.* New York: Harper & Row, 1981.

Galeano, Eduardo. *Días y noches de amor y de Guerra.* Havana, Cuba: Casa de las Américas, 1983. *Days and Nights of Love and War.* Translated by / Traducido por Judith Brister with a new introduction by / con una nueva introducción de Sandra Cisneros. New York: Monthly Review Press, 2000.

Liscano, Carlos. *El furgón de los locos.* Montevideo: Editorial Planeta SA, 2001. *Truck of Fools.* Translated by / Traducido por Elizabeth Hampsten. Nashville: Vanderbelt University Press, 2004.

Márquez, Gabriel García. *Noticia de un secuestro.* Barcelona: Mondadori, 1996. *News of a Kidnapping.* Translated by / Traducido por Edith Grossman. New York: Knopf, 1997.

Menchú, Rigoberta. *Me Llamo Rigoberta Menchú, Y Así Me Nació La Conciencia.* Barcelona: Editorial Argos Vergara, S.A., 1983. *I, Rigoberta Menchú, an Indian Woman In Guatemala.* Edited by / Editado por Elisabeth Burgos-Debray. Translated by / Traducido por Ann Wright. London and / y New York: Verso, 1984.

Thornton, Lawrence. *Imagining Argentina.* New York: Doubleday, 1987.

Timerman, Jacobo. *Prisoner Without a Name, Cell Without a Number.* Translated by / Traducido por Toby Talbot. New York: Knopf, 1981. This is a translation of / Ésta es una traducción de *Preso sin nombre, celda sin numero.* Copyrighted as an

unpublished work in 1980 by / Propiedad intelectual registrada como obra inédita en 1980 por African International Productions.

Vargas Llosa, Mario. *Lituma en los Andes*. Lima: Editorial Planta S.A., 1993. *Death in the Andes*. Translated by / Traducido por Edith Grossman. New York: Farrar, Straus and Giroux, Inc. 1996.

——. La Fiesta del Chivo. Madrid: Alfaguara, 2000. *The Feast of the Goat*. Translated by / Traducido por Edith Grossman. New York: Farrar, Straus and Giroux, 2001.

Verbitsky, Horacio. *El Vuelo* (The Flight), Buenos Aires: Planta, 1995.

——. *Confessions of an Argentine Dirty Warrior: A Firsthand Account of Atrocity*. Translated by / Traducido por Esther Allen. New York: The New Press, 2005.

Vidal, Bruno. *Arte Marcial*. Santiago de Chile: Ediciones Carlos Porter, 1991.

——. *Libro de guardia*. Santiago de Chile: Ediciones Alone, 2004.

History / Historia

Abuelas de Plaza de mayo. *Niños desaparecidos / Jóvenes localizados: en la Argentina desde 1976 a 1999*. Buenos Aires: Temas Grupo Editorial, 1999.

Argentine National Commission of the Disappeared. *Nunca Más*. Buenos Aires: Editorial Universitaria de Buenos Aires, 1984. *Nunca Más: Report of the Argentine National Commission on the Disappeared*. Introduction by / Introducción de Ronald Dworkin. Translated by / Traducido por Writers and Scholars International Ltd. New York: Farrar Straus and Giroux; London: Index on Censorship, 1986.

Bousquet, Jean-Pierre. *Les Folles de la Place de Mai*. Paris: Stock, 1982.

Comisión de la Verdad y de la Reconciliación (Peruvian Truth and Reconciliation Commission). *Final Report*. Lima: Government Document, August 28, 2003.

La Fundación de Ayuda Social de las Iglesias Cristianas, FASIC (Christian Churches Social Assistance Foundation). *Archivo de Criminales*. [List of military, police and secret service members indicted for human rights violations committed during the military dictatorship in Chile / Lista de militares, policías y miembros del servicio secreto acusados de violar los derechos humanos durante la dictadura militar en Chile (1973–1990).] The information is published by the / La información está publicada por la Fundación de Ayuda Social de las Iglesias Cristianas (FASIC), and can be found at / y puede ser encontrada en www.memoriaviva.com

Rosenberg, Tina. *Children of Cain: Violence and the Violent in Latin America*. New York: William Morrow and Company, Inc., 1991.

Servicio Paz y Justicia–Uruguay. *Uruguay Nunca Más*. Montevideo: Servicio Paz y Justicia–Uruguay, 1984. *Uruguay Nunca Más: Human Rights Violations, 1972–1985*. Translated by / Traducido por Elizabeth Hampsten. Introduction by / Introducción de Lawrence Weschler. Philadelphia: Temple University Press, 1989.

Weschler, Lawrence. *A Miracle, A Universe: Settling Accounts with Torturers*. Chicago: University of Chicago Press, 1990.

Art / Arte

Brodsky, Marcelo. *Memory Under Construction: memoria en construcción, el debate sobre la ESMA*. Edited by / Editado por Guido Indij. Buenos Aires: la marca editora, 2005.

Buntinx, Gustavo. *Desapariciones forzadas / Resurrecciones míticas*. [Forced Disappearances / Mythical Resurrections]. Intermezzo Tropical 3. Lima: s.f. [2005]. pp. 27-40. (Revised version of a text first published in: Arte y poder. [Art and Power]. Buenos Aires: Centro Argentino de Investigadores de las Artes (CAIA), 1993. pp. 236-255. (The proceedings of the Quintas Jornadas de Teoría e Historia de las Artes).

——. *Identidades póstumas: El momento chamánico en 'Lonquén 10 años' de Gonzalo Díaz*. [Posthumous Identities: The Shamanic Moment in Gonzalo Díaz's 'Lonquen 10 Years']. In: Ronald Belay, Jorge Bracamonte, Carlos Iván Degregori and Jean Hoinville Vacher (eds.). *Memorias en conflicto: Aspectos de la violencia política contemporánea*. [Memories in Conflict: Aspects of Contemporary Peruvian Violence]. Lima: Embajada Francesa en el Perú, Instituto Francés de Estudios Andinos, Instituto de Estudios Peruanos, Red para el Desarrollo de las Ciencias Sociales en el Perú, 2004. pp. 301-321.

Casanegra, Mercedes. *Entre el silencio y la violencia: arte contemporáneo argentino*. Exhibition catalog / catálogo de la exposición. Buenos Aires: arteBA Fundación, 2004.

Centro Cultural Recoleta. *La Desaparición: Memoria, Arte y Política*. Exhibition catalog / catálogo de la exposición. Bogotá: Centro Cultural Recoleta, 1999.

——. *Otras Voces*. Exhibition catalog / catálogo de la exposición, Carlos Boccardo and / y Juan Carlos Romero instalación a 25 años de la dictadura militar / to commemorate the 25th anniversary of the military coup. Buenos Aires: Centro Cultural Recoleta, 2001.

Comisión Pro Monumento a las Víctimas del Terrorismo de Estado. *Escultura y Memoria: 665 Proyectos presentados al concurso en homenaje a los detenidos desaparecidos y asesinados por el terrorismo de Estado en la Argentina.* Buenos Aires: Universidad de Buenos Aires, 2000.

Grimes, Christopher. *Amnesia.* Exhibition catalog / catálogo de la exposición. Santa Monica: Smart Art Press, 5:42, 1998.

Marroquí, Javier and / y David Arlandis, eds. *Sobre una realidad ineludible: Arte y compromiso en Argentina.* Badajoz. Exhibition catalog / catálogo de la exposición. Spain: Museo Extremeño e Iberoamericano de Arte Contemporáneo y Centro de Arte Caja de Burgos, 2005.

Museo de Arte Moderno de Bogotá, Grupo Editorial Norma. *Arte violencia en Colombia desde 1948.* Exhibition catalog / catálogo de la exposición. Bogotá: Museo de Arte Moderno de Bogotá, 1999.

Princethal, Nancy, Carlos Basualdo, and / y Andreas Huyssen. *Doris Salcedo.* London: Phaidon Press, 2000.

Film / Película

Amnesia. Directed by / Dirigida por Gonzalo Justiniano. 90 min. Chile, 1999.

Argentina's Dirty War. History Channel of Canada for the series "Turning Points of History." 2000.

La Batalla de Chile (The Battle of Chile). Directed by / Dirigida por Patricio Guzmán. 270 min. Chile, 1975–79.

Botín de guerra (War Booty). Directed by / Dirigida por David Blaustein. 118 min. Argentina, 2000.

El Caso Pinochet (The Pinochet Case). Directed by / Dirigida por Patricio Guzmán. 109 min. Chile, 2001.

Chile, la memoria obstinada (Chile, Obstinate Memory). Directed by / Dirigida por Patricio Guzmán. 58 min. Chile, 1997.

Crónica de una fuga. Directed by / Dirigida por Israel Adrian Caetano. 103 min. Argentina, 2006.

Death and the Maiden. Directed by / Dirigida por Roman Polanski. 103 min. France, 1994.

Garage Olimpo. Directed by / Dirigida por Marco Bechis. 98 min. France, 1999.

La Historia Oficial (The Official Story). Directed by / Dirigida por Lusi Puenzo. 112 min. Argentina, 1985.

Love is a Fat Woman. Directed by / Dirigida por Alejandro Agresti. 82 min. Argentina, 1988.

Las Madres: The Mothers of the Plaza de Mayo. Directed by / Dirigida por Susana Muñoz and / y Lourdes Portillo. 64 min. Argentina, 1985.

Missing. Directed by / Dirigida por Costa Gavras. 122 min. United States, 1982.

Un Muro de Silencio (A Wall of Silence). Directed by / Dirigida por Lita Stantic. 107 min. Argentina, 1993,

La Noche de los Lápices (The Night of the Pencils). Directed by / Dirigida por Héctor Olivera. 105 min. Argentina, 1986.

Los Rubios (The Blonds). Directed by / Dirigida por Albertina Carri. 89 min. Argentina, 2003.

Salvador Allende. Directed by / Dirigida por Patricio Guzmán. 100 min. Chile, 2003.

To find out more about Charta,
and to learn about our most recent publications, visit

Para saber más acerca de Charta
y estar siempre actualizado sobre las novedades, entra en

www.chartaartbooks.it

Printed in June 2006
by Rumor srl, Vicenza
for Edizioni Charta